玉石盆景

制作技法

北京玉器二厂玉文化研究室　著

北京工艺美术出版社

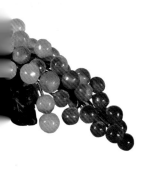

前言

　　众所周知，中华民族又称为炎黄子孙。以炎帝为首领的远古华族，首先进入了农耕社会，完成了原始农业与狩猎采集的第一次社会分工。一个以农业为主的国度，最重要的是土地，按五行之说东为木、西为金、南为水、北为火、中为土，于是以"中"为名，这就是中国。土地的祭坛叫做"社"，人们在社坛举行活动叫"社会"。一般认为中华民族的图腾是龙、凤，而认为龙凤图腾之外的花纹只是装饰。其实华族以花为图腾，花是与龙、凤同等重要的图腾。有了土地，播种、发芽、生长、孕苞当然都很重要，但最最重要的是开花。开花是被子植物繁殖的必要条件，没有开花就没有收获，也就没有农业。崇拜花的民族叫做花族，"花"与"华"是同一个字，于是有了华族。"莘"是为了开花辛勤劳作的一群人。中华的名称一直沿用至今。对花的崇拜反映着先民对丰收的企盼，通过开花与结果的联系，发展为直接对果实的祭祀，产生了"稷坛"。社稷也成为国家的象征。

　　以花礼神祇也成为传统。神祇食玉，于是花玉结合，产生玉花、珠花、钿花、翠花也在情理之中。地名的玉华台、玉华山庄等不过是玉花的变音。不少人也以玉花、玉华等为名，一句"翠花上酸菜"传遍了大

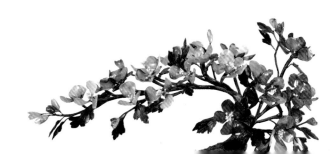

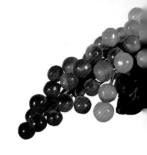

江南北，只不过，很少有人知道，这还是玉石盆景的别称。

人们喜爱温暖的春天，喜爱百花盛开的春天景色，尤其是在古代御寒条件有限，人们渴望温暖和煦的春天的到来。人们用麻雀和枯枝构成"雀（却）寒图"；取羊的谐音来隐喻太阳，用三只羊（阳）构成"开泰"图，用九只羊构成"消寒"图……红袄绿裤俗是俗了点，但反映了人们对春天鲜活的梦想；插绒贴花，怯是怯了点，却道出了人们留住春天的企盼。于是纸花飞作花蝴蝶，二月春风似剪刀，千针万线绣锦簇，"元、迎、探、惜"不一而足……人们在苦苦寻找中，终于发现最能留得住春天的载体——玉石盆景。

然而早年间玉石盆景珍贵得与皇子、公主一样，被比喻为"金枝玉叶"。不是被宫廷所有，就是被皇帝赏赐给王公大臣，平头百姓是只听其名，不见其形；不是由小国进贡，就是由宫中的小玉作挖捣出来的磁密玩意。于是玉石盆景成了皇家陈设，制作玉石盆景，成了宫中绝技。宫廷以外见都没见过，更别说做了。

清廷逊位，封建的规矩松动；百工坊的玉作匠人散落民间，玉石盆景成了民间手工业的一个行当。连年的战乱虽使这一行当岌岌可危，但宛若

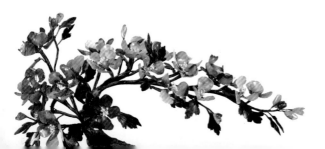

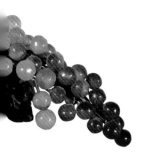

游丝而不绝，反映了这一艺术顽强的生命力。1959年北京成立了专门制作玉石盆景的工厂，聚集了一群喜爱、珍惜、热衷钻研玉石盆景的琢玉人，风风雨雨五十年，玉石盆景终于迎来了春天。

尽管如此，玉石盆景产品基本外销，了解的人并不多，知道其制作工艺的更是寥寥无几。盛世藏玉，玉器摆件、玩件、挂件制作厂家如雨后春笋出现，市巷街角比比皆是。唯独玉器攒件——玉石盆景的制作者越来越少。大量的散碎玉料没有得到应有的利用，众多的可从事玉石盆景制作的社会劳动力没有得到组织，玉石盆景还没有真正地走进老百姓的家庭。究其原因，玉石盆景的制作技法还"身处闺中人未识"。其实玉石盆景的制作工艺并不复杂，一旦捅破了"窗户纸"，玉石盆景这朵我国工艺美术百花园里的奇葩，一定会绽放得更加绚丽多彩。

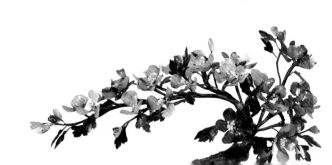

目录

第一章　概述

　　一、玉石盆景的神似美/2

　　二、玉石盆景的色彩美/2

　　三、玉石盆景的内在美/2

　　四、玉石盆景的意境美/3

　　五、玉石盆景的保健作用/3

　　六、玉石盆景的种类/4

第二章　基本技法

　　一、材料和机具/5

　　二、工艺流程/7

第三章　玉石盆景的创新

　　一、盆景的动静结合/16

　　二、玉石盆景的命名/16

　　三、玉石盆景是馈赠佳品/17

第四章　制作实例

　　一、牡丹花/19

　　二、小牡丹花/25

　　三、月季花/26

　　四、梅花/28

　　五、百合花/30

　　六、万年青/31

　　七、马蹄莲/32

　　八、荷花/33

　　九、紫藤/34

　　十、树根的制作/35

　　十一、装盆/37

　　十二、山水盆景/39

第五章　作品欣赏

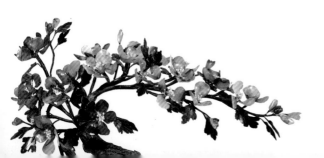

第一章

 概述

在我国，盆栽的历史很长，浓缩自然的盆景可追溯到远古，而玉石盆景的历史远不及二者。用玉石制作盆景，要受拔丝、退火、钻具、砣具等生产力发展水平的制约，而从原始社会石器制作中，脱胎出来的玉器加工的历史更要久远得多。也就是说玉石盆景是在盆栽和浓缩自然盆景技术已经成熟，玉石加工工艺臻于完备的条件下产生的。不但如此，绘画的工笔、写意等艺术发展到了相当的高度，实填、勾线、设色、敷色、过渡、润染技法多种多样，黄金比例造型佳构迭出，间接、直接地为玉石盆景准备了条件。

玉因含有不同的少量金属氧化物而呈现不同的色彩，尔雅温文、宁静、含蓄、纯净，有花的艳静。花如玉，玉如花，"如花似玉"，中国自古花玉并提誉赞其美。文征明的"绰约新妆玉有辉，素蛾千队雪成围。我知姑射真仙子，天遣霓裳试羽衣。影落天阶初月冷，香生别院晚风微。玉环飞燕元相敌，笑比江梅不恨肥"，说玉兰就像玉做的一样。"烟翠三秋色，波涛万古痕。削成青玉片，截断碧云根。风气通岩穴，苔文护洞门。三峰具体小，应是华山孙"，说的是人工的盆景可以与天造地就的自然景观媲美。自然生成的像玉做的，使玉石制作盆景成为可能；而玉做的又像自然生成的，使玉石制作盆景成为现实。

一、玉石盆景的神似美

毕竟玉石盆景与自然的风景、花木有很大差别。

酷似不是艺术美。玉花做得再像真花，必定比真花缺少很多要素，形似至酷肖即如媚俗。当然把玉石盆景做得"四不像"，想怎么做就怎么做，随心所欲即如欺世。花、叶肥厚丰腴有余，较之天然数十倍之多，而不显其拙；枝条纤细较之实物数十倍余而不显其弱。神在形离，玉石盆景美在似与不似之间。

二、玉石盆景的色彩美

玉石虽然也是五彩缤纷、色彩绚丽，但毕竟受其中微量金属氧化物走向的限制，远不如植物的真实色彩。一株树、一枝花，哪怕只是一棵草，也是色彩变化丰富、自然。玉石制作的枝干花叶，色彩单调，变化硬楞，以玉石的色彩表现自然色彩，必然会产生色彩的错离，但这也成了玉石盆景独具特色的色彩美。

三、玉石盆景的内在美

美玉不在大小，但件活却受到体量的严格限制。本来想做一只冬瓜，因为穷绿了或遇绺裂，只够做条黄瓜；摆件、把件就不得不像什么做什么了。玉首饰虽然受体量限制小了，但对质地要求却很高，一般要到宝玉石级。因此，"苍、绺、闷、皮"成为大忌，跟"肉"、躲皮、剔石、去脏随形，更要避绺，避不开就要藏绺，还得就和颜色。作为攒件的玉石盆景就完全不同了。摆件大活的边角料，残破的把件，不够尺寸的首饰料不分敏正，遇到干绺一砣剖开，不够大瓣做小瓣，不够小瓣做花蕾，总能用得上。这就是玉石盆景有别于其他玉件的"俭"。支离破碎的玉料到了盆景艺人的手里，就如同散碎的音符在作曲家的谱纸上成为气势恢宏的交响曲一样，变成了精美的工艺品。散碎的廉料并没有改变玉的本质，不起眼的角料攒出的是高贵的玉树仙艺。"各尽其才、料尽其用"正是玉石盆景的内在美。

四、玉石盆景的意境美

意境美是玉石盆景美的最高境界，也是对玉石盆景的最高要求。人们看到的只是玉花，通过花表现春光；通过花枝摇曳中的瞬间定格表现春风，把看不到的东西，隐在看得到的东西之中。"胭脂染就绛裙栏，琥珀妆成赤玉盘，似与东风鲜相识，一枝先已破春寒"，在严冬能体会春的温暖。"幽花开处叶青苍，秋水凝神黯淡妆，经砌露浓空见影，隔帘风细但再香，瑶台夜静黄冠湿，小洞春深玉佩凉，一般凌波堪画处，至今词赋忆陈王"，花洒露霜，在酷暑时也能体会到秋的清凉。

以山水盆景《秋水人家》为例：岫玉的山峰不是斧凿胜似斧凿，指掌之间远近千里。一舟、一桥，流水、人家，使之具有诗一般的意境。正所谓"万紫千红总是春"，一盆一景总关情。（见96页）

五、玉石盆景的保健作用

"君子无故玉不去身。"玉已渗透到中国传统文化和人们的意识形态之中，关于玉的保健功能则自古即有。

南朝陶弘景所著《名医别录》将玉石定为上品之药。李时珍在《本草纲目》中记载"玉屑甘平、无毒"，"主治胃中热，喘息烦满，止渴"，"能轻身长年，润心肺，助声喉，滋毛发，滋养五脏，止烦躁，安魂魄"。《神农本草经》《名医别录》中记载：水晶具有"镇心定惊、温肺暖宫"之功，主治神经衰弱、惊悸不安、癫痫、肺咳、宫冷不孕等症；孔雀石"味酸，性寒，有小毒"，有益气、止泻的功效。现代梅花玉制成茶杯、酒杯，因其含有多种微量元素，有与麦饭石相似的功效。

人之佩玉，触及穴位，玉镯、戒、链、枕等，对腕、手、脸、颈、头等部位能起到按摩作用。

玉属矿物类中药的组成部分，我国对它的研究具有悠久的历史，《黄帝内经》、《唐本草》、《神农本草经》、《本草纲目》中均称玉可"安魂魄，疏血脉，润心肺，明耳目，柔筋强骨"。它曾是我们祖先防治疾病的寄托，也曾长期作为养生防老和炼丹术的主要药物。直到现在人们依然相信，长期配戴自然矿物，可以补充不足，排泄过剩，使身体的微量元素保持均衡。

温润细腻的玉石，在研磨时产生"玉之入手使人心荡"的感觉，使人精神愉悦、

松弛。磨玉、攒活时，不停地运动手指，摩擦手掌，动用腕力，久而久之，促进手腕血液循环。手部肌肉的锻炼，训练了人们的大脑，增进了人们的审美修养。目前长寿和人群结构的原因，使老年人日益增多，琢玉做不来，但用玉花、叶等攒盆景并不是很难，相信对老年人和爱好者是很有好处的。

六、玉石盆景的种类

1. 玉石花卉盆景

（1）把玉石琢磨成花瓣、叶子，组装成花卉，栽入玉石盆或珐琅盆中，也称玉石盆花。（见48页）

（2）使用支架摆放玉石花或直接组成花环、盘花、瓜果。（见79、82页）

（3）用玉花叶组成实物如烛台等。（见81页）

2. 玉石山水盆景

用玉石琢磨成各种各样的山石、人物、动物、小桥、亭台、楼阁、宝塔。山石间栽入玉石花卉、玉石树木等，组装成园林或自然风景。（见96、97、98页）

3. 玉石盆景的扩展

（1）把玉石花卉在二维空间展开，镶在镜框里，配以题款、钤印，制成花卉挂屏。（见101至104页）

（2）用玉石琢磨成博古造型，配上玉石花卉，制成博古屏风。（见99、100页）

（3）将玉石花叶镶嵌于发夹、胸针、嵌扣等，使缩微玉石盆景进入首饰领域。

第二章

基本技法

　　玉石盆景，顾名思义是用玉石制作的盆中风景。原料是各种颜色或鲜艳或淡雅的玉石，如玛瑙、芙蓉石、岫玉、东陵石、木变石、蓝纹石、翡翠、白玉、河南玉等等。选料时根据设计规格的要求挑选。制作盆景一般选用散碎小块玉石，材料颜色要求鲜艳，无绺裂。辅料有蚕丝、铅丝、火烧丝、漆包线、石膏等。

一、材料和机具

1．机械工具

　　（1）磨玉机，开料机，琢磨玉料的专用设备。

　　（2）震动抛光机，为玉花玉叶抛光的专用设备。

　　（3）铡砣、冲砣、压砣、磨砣、枣核砣等，专用钻石粉工具。

　　（4）攒活手用工具：钳子、剪子、镊子、锤子及各种自制工具。

2．原材料

（1）原料：各种彩色玉石。如玛瑙、芙蓉石、岫玉、东陵石、木变石、蓝纹石、翡翠、白玉、河南玉等等。

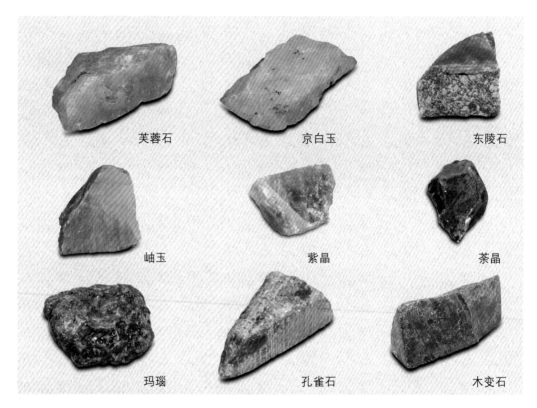

芙蓉石　　　　　京白玉　　　　　东陵石

岫玉　　　　　紫晶　　　　　茶晶

玛瑙　　　　　孔雀石　　　　　木变石

（2）辅料：蚕丝、铅丝、火烧丝、漆包线、石膏、工艺花蕊等。

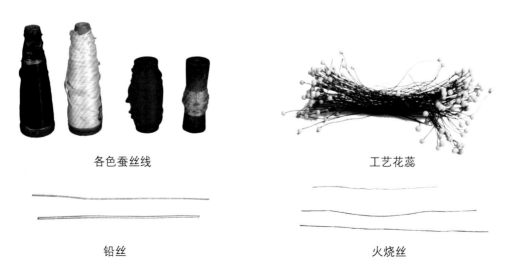

各色蚕丝线　　　　　　　　工艺花蕊

铅丝　　　　　　　　　　火烧丝

二、工艺流程

1. 玉石盆景的设计

设计者要考虑表现主题、审美修养、价值取向、色彩搭配、枝叶品相以及室内环境等相关因素。"师法造化"是玉石盆景创作的重要原则。它是指观察自然，学习自然，从中吸取创作灵感，使作品抽象地真实地表现出自然景物的神与形。在师法自然的基础上，对表现对象进行分析、研究，抓住特点进行构图，使作品更加传神。构图时要注意以下几点：

（1）主次分明

主次分明，顾盼有情，是形式美的重要法则之一。在任何艺术作品中，各部分之间的关系都不可能是同等的，必然有主、次之分。在盆景的创作中也要突出主体和客体的关系，要宾主分明、参差有致。在构图时，要善于取舍。"千里之山岂能尽奇，万里之水岂能尽秀。" 正所谓"触目横斜千万朵，赏心只有两三枝"，有省略，才有突出。只有抓住景物特点，合理安排主次，采取对比和烘托的手法，才能很好地突出主题。

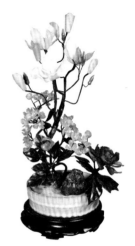

主次分明

（2）删繁就简

删繁就简或繁中求简，能够以少胜多，小中见大，从而"见一斑而知全豹"地表现自然景色。如用玉石花卉盆景表现大自然的怪树奇花，可以通过突出树干的孤高、挺拔，枝叶的飘逸、潇洒，摒弃冗繁，真实则臃，反倒显得不真实了。因此必须用删繁就简的手法，来体现玉石盆景的艺术美。

正如清代画家郑板桥论画所说"一两三枝竹竿，五六七片竹叶，自然疏疏淡淡，何必重重叠叠"，简是一种表现手段，并非是表现目的。简是一种能够在复杂的事物中提纯出简单的能力。至于取此删彼，实际上完全取决于作者的主观审美感受，同时作品所表现的景色，也是经过了作者的加工和改造，因此它比真实的景色更美，境界更高，更集中、更典型。

删繁就简

（3）形神兼备

盆景是美的使者，盆景艺术的美学特点是求雅脱俗，形神兼备，十分讲究以含蓄美、朦胧美而求意境深远。它讲究层次和景深，以达到"有限变无限，有界变无界"、"引人入胜，令人遐思"、"不尽之意，回味无穷"等境界。盆景以诗情画意见长，优秀的作品耐人寻味，发人深省。要使作品产生这种艺术魅力，就必须遵循一定的艺术创作原则，灵活地运用艺术辩证法，处理好景物造型中的各种矛盾，达到花外有花、枝外有枝、叶外有叶的意犹未尽的效果。

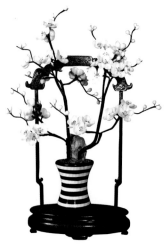

形神兼备

（4）虚实相生

虚实相生

在玉石树木花卉的盆景布局中，最忌一目了然。讲究以虚景托实景，虚实结合。欲表现丛林之幽深，采用很多露而无藏的树木未必奏效。应前后错落穿插，树木枝干相互遮挡，有露有藏，虽只几株，亦有丛林之感。对于孤植的树木，需要注意干、枝、叶穿插变化，处理得有隐有现，才能显出繁茂。不可将所有枝片都整齐地排列在主干两侧，毫无遮挡，这样既显得单调呆板，又违背自然之理。露与藏，实际上就是玉石盆景的虚实关系。露者为实，藏者为虚，有藏有露，则虚实相生。"疏可跑马，密不透风"，疏密得当则为玉石盆景虚实相生的美感。

盆景的布局不可全部塞满，需根据表现内容的需要，留出一定的空地，就像书法的布白处理。以白当黑，以虚代实，使观者有自由想象的余地。每个人心中都会有更臻完美的造型，玉石盆景设计已成为人们心中幻境的组成部分。

2. 玉料的加工

在琢磨之前先相料。看看玉石材料像什么，像花骨朵，像花瓣，还是像树叶？像什么就做什么，业内称作"就和料"。在玉石上顺着纹理走向直接画出立体图案，业内称为"画活"。

手握玉石，用铡砣把手中的玉石剌成心中预想的轮廓。用冲砣、压砣、磨砣琢磨成型。

"玉不琢，不成器。"在玉石的琢磨中，磨玉人体会着玉石的硬度和质感，会渐渐掌握磨玉技法，提高琢玉造型能力。当然磨玉非一日之功，需慢慢揣摩。

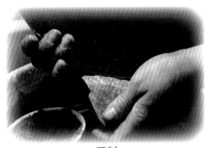

开料

刺瓣、刺叶

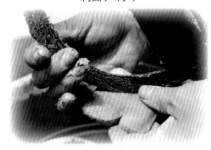

磨瓣、磨叶

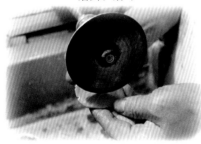

勾筋

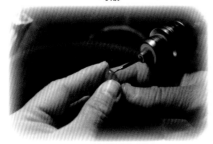

打孔

（1）**选料**：制作盆景一般选用中小块玉石，姹紫嫣红者制作花瓣，深绿浅绿者制作叶片。选料时需要注意，更改设计比挑出一块符合设计的原料要容易得多，虽然是依据设计规格，进行玉料的挑选，更要根据玉料随时变更设计图纸。可以完全依料选出与设计无关的玉料，制作完成后，作为备件为另外的设计提供素材，如果需要也可针对挑选出的玉料进行新的设计。这也是玉石盆景与其他工艺的重要区别。玉石盆景的材料一般选用色彩鲜艳、无绺裂的小块玉石，制作起来相对来说比较容易。

（2）**开料**：制作玉石盆景用料要本着取大优先的原则，"乃知剖小不复生，玉人不得已而用之"。一般是沿绺裂线剖开。

（3）**刺瓣、刺叶**：用铡砣，刺出花瓣、叶子的轮廓，制成半成品。

（4）**磨瓣、磨叶**：用磨砣，把花瓣、叶子的半成品，磨出仿真的花瓣、叶子。

（5）**勾筋**：用勾砣在磨好的叶子正面，勾出叶子的筋脉。

（6）**打孔**：在花瓣、叶子的底部1/5处，打一小圆孔。

（7）**扦根**：在圆孔下方，花瓣、叶子的底部剖开2—5毫米的豁口。小型花瓣不必打孔，只在花瓣底部两侧各剖一个 2 毫米的豁口。

（8）**光亮**：在抛光机的锅型震动器中装满蚕豆大小的玛瑙颗粒，放入磨好的花瓣、叶子，加入100号金刚砂和水开动机器震动、搅拌；随后适时全部捞出，用水清洗干净，加入120号金刚砂更换黄豆大小的玛瑙颗粒再震动、搅拌；适时全部捞出，用水清洗干净，更换红豆大小的玛瑙颗粒再震动、搅拌。这个过程相当于球磨，行话把这叫做"走砂亮"。最后用水清洗干净，

更换绿豆大小的玛瑙颗粒，不再放金刚砂，直接加水开动机器震动、搅拌，行话叫做"走水亮"。

（9）**过蜡**：捞出走完水亮的花瓣、叶子，清洗干净，用棉布擦干，用玻璃片把四川蜡刮成蜡粉，均匀地洒在花瓣、叶子上。放入烤箱把蜡熔化即可，趁热端出托盘，把温热的花瓣、叶子轻轻地铺在白色的棉布上，慢慢反复揉搓，使蜡涂匀。

（10）**做骨朵**：选颜色鲜艳的无绺裂无瑕疵的玉石材料，用绘图墨水在原料上画出花骨朵的轮廓，先刺后磨，最后揉细，做出仿真花蕾，并在底部打孔。

（11）**磨盆**：选矩形或多边形无绺裂玉石材料，按设计要求，用绘图墨水在原料上划出墨线，先刺后磨，平面部分使用专用设备大盘。注意对称关系，做到规矩齐正，符合几何图形标准。

玉石盆景的根也叫"本"，是由糨糊、树脂和纸屑制成的，业内称为"堆根"。玉石花卉装在景泰蓝盆或玉石盆内，业内原称为"堆中"，现一般叫"装盆"或栽盆。

玉石盆景的枝干是以各种花木的造型为原型的。最具代表性的金本盆景即所谓"金枝玉叶"，选用不同的花瓣花叶和果实组攒在"木本贴金"、"铜本鎏金"或"纸本缠金"等各类不同花枝上，扩展了传统工艺的表现空间。

传统工艺不断推陈出新，玉石花卉盆景的种类也在逐渐地增加。可以说人工养殖的花卉品种，几乎都可以利用琢玉手法再造出来。

除了玉石盆景之外，以各种颜色的玉料栩栩如生地表现出来的形态各异的植物，使人们仿佛置身于万紫千红的百花园里。各种玉石经过艺师们的巧手制作，变成了姹紫嫣红的花卉。如雍容富丽的玛瑙牡丹，黄色的花蕊，深红、浅红、肉粉色和白色玉石组成花朵，东陵石制作的叶子和花托，颜色深浅相宜，衬托出牡丹的艳美动人。其色泽晶莹清丽，瓣叶翻转自然，柔静多姿，有天姿国色的神韵。

一般衬托花朵的叶子的原料，大多取材河南玉、东陵石或碧玉，要使花朵显得丰富、饱满，就要求叶子的制作手法细腻，颜色自然、形态多样，充分衬托出花朵的绚丽神韵。

金枝玉叶盆景过去多为宫廷陈设，也有的作为婚礼嫁妆，后成为畅销国内外的传统工艺品之一，极具观赏收藏价值。

3. 常用的曲干造型形式

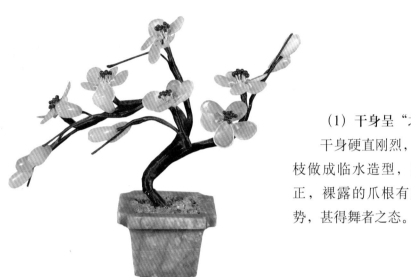

（1）干身呈"之"字形的造型

干身硬直刚烈，左边的半飘半跌枝做成临水造型，险绝中复归于平正，裸露的爪根有如铁锚般稳住干势，甚得舞者之态。

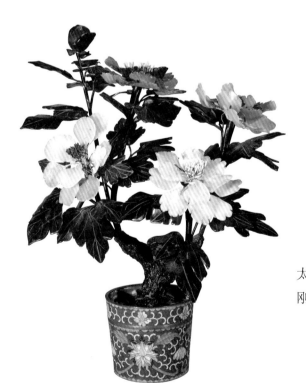

（2）干身呈"S"形的造型

在桩景中较常见。全桩造型有如太极般绵里藏针，在软弯娇媚中见阳刚之美。

（3）干身呈双接"S"形的造型

干身翻卷扭动如金龙起舞，所配枝托如龙爪，气势霸悍。古朴苍劲的躯干积聚着无穷的力量，引弓待发。

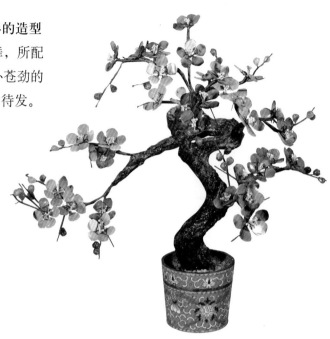

（4）干身呈反"3"字形的造型

干身刚柔互换，髻顶枝与斜立的干身气势相同，高位托枝使造型有飞天、奔月之态，是比较常见的造型。

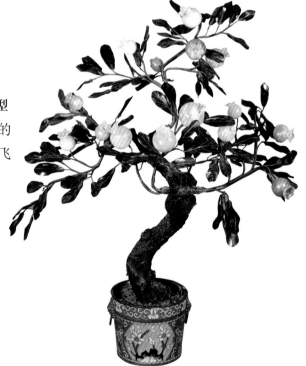

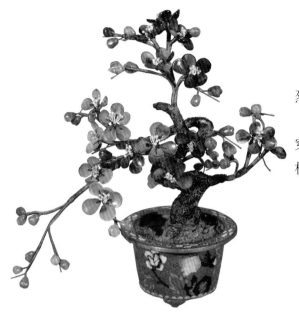

（5）干身呈圆弧大弯的造型

干身下部大弯软滑，上部硬直刚烈，全桩呈逆势，造型在高位配上"3"字枝，与干身大弯统一，尾梢穿过干身晴干，填补下部虚位。髻顶枝与干势走向相同，势韵一体。

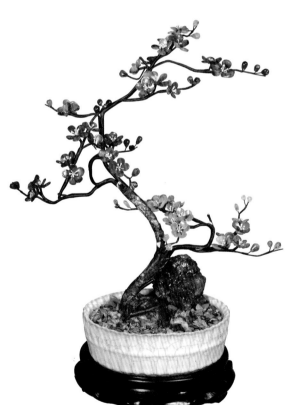

（6）干身呈"5"字形的造型

干身呈"5"字形硬角直出，极尽阳刚之气，髻顶软弯蛇曲，又得阴柔之美；探枝左飘取悬崖态势并与髻顶相呼应。爪根耸立稳住全桩态势，全桩刚柔相济，风貌特异，集探枝悬崖与卧干式于一体。灵动活泼，是曲干中难能的造型。

4．配件组装

艺术是一种表现，盆景作品的优劣就在于能否表达作者的风骨和内在的意境。画家黄宾虹说，"作画实中求虚，黑中留白，如一灿之光，通室皆明"，"画留三分空，生气随之发"。这不仅是技巧问题，而且要让盆景作品更有诗情画意，更为生机盎然、空灵隽秀。"无声胜有声"的盆景，传递了设计者的理念，盆景内的葱茏草木，总要进入"一草一木总关情"的境地才好。造型要讲究疏密有致的布局，留有余地，让作品的意境与欣赏者的感情水乳交融，产生共鸣。当然，优秀的盆景作品的思想内涵，还有一个被欣赏者接受的过程。只有盆景作品情景交融，才可以使欣赏者的心灵，在一个美妙恬静的精神世界中畅游。在配件的组合中，也可以随意境的透视关系进行再创造。

（1）大配件

玉石盆景的大配件，是指山和树。

山，或幽、或秀、或险、或雄、或奇；树，或遒劲豪放，或潇洒飘逸。要全神贯注，捕捉其特点。而每一特征，又要注意细微之别，"搜尽奇峰打草稿"。用玉石雕刻山势，一般的玉石材料很少自然形成完美形态，大部分需要经过艺术加工。在加工雕刻时，对整块石头要全面审视，再三斟酌，以确定观赏面。确定观赏面后，把底部截平，然后根据玉石的自然纹理，观察哪些部位适宜凿洞穴、峰峦、峡谷、冈岭、斜坡、悬崖、峭壁等，做到心中有数。在雕琢时还要掌握玉石的质地，再运用不同的工具，随形就势地雕刻。近峰纹理线条要细致，远峰线条要粗犷。

表现山石、峰峦的各种脉络方法有：状如叶脉的荷叶皴宜表现花岗岩的山岳轮廓；乱麻一样的纹理宜表现土山的风貌；修直挺拔的纹理宜表现峭壁悬崖高耸入云的气势；横纹曲折的折带皴宜表现石山的独特气质。

（2）小配件

玉石盆景小配件是指人物、动物、亭塔、房屋、小船、小桥等点缀。

它们虽然体积很小，但在盆景中却常常起着不可忽视的作用，尤其对于突出主题和创造意境关系极大。在盆景中恰当地安置盆景小配件，可以丰富内容，增添生活气息，有助于表现环境，有时还能表明季节，以至于表明时代等等。许多特定的题材都可以借助于盆景配件表现出来。盆景配件还可以起到比例尺的作用，根据其大小，就可以估计出景物大小。如在山水盆景中，配件愈小，则山显得愈大。安置盆景配件，注意透视关系，可以表现景物的纵深感。

玉石盆景的配件，未必要精雕细琢。写意的山上，突然出现个眉目清晰的不丁点小人会显得很突兀，就失真了。恰当配置，才能使小配件在玉石盆景中起到画龙点睛的作用。反之，配置不当，则会画蛇添足。

玉石盆景的创新

　　小小盆景"缩地千里"、"缩龙成寸"，可以展现大自然的无限风光，所以人们把盆景誉为"立体的画"和"无声的诗"。 玉石盆景亦然。玉石制作的花卉布置于适当的盆中，可以呈现出不同的姿态和意境。花棵的肢体语言表现着各自的性格，体现着时尚的风韵。

　　一束"傲雪"白梅，洁净清纯。配以黑白两色强烈对比的竖盆，高挑的木架，更显得淡雅脱俗。不禁使人想到卢梅坡"梅须逊雪三分白，雪却输梅一段香"的诗句。仁者见仁，智自见智，唐张谓的诗句也很贴切："一树寒梅白玉条，迥临村路傍溪桥。不知近水花先发，疑是经冬雪未销。"（见45页）

　　一株"红梅傲骨"体现了铁骨铮铮、坚贞不屈的梅花精神。"红梅花儿开，朵朵放光彩，昂首怒放花万朵，香飘云天外。"看花，玛瑙晶莹；观枝，枝硬如铁；寻根，根茎抓地；望树，玉树临风。（见93页）

　　一扇挂屏"紫雪慢垂"枝软叶柔，不凭微风，却显摇曳；不借明月，却舞影婆娑。看到了静，看到了净，看到了敬。素的织锦，紫的玉，长长的枝蔓，各自吟唱着心中的歌。（见103页）

　　一帧金漆与玉镶嵌结合的"咏梅图"，构图风格独特，漆画玉嵌情景交融。远观斗险之冰景，近看争艳之梅花，冰凌倒挂，梅花斗俏。毛主席的《咏梅》"已是悬崖百丈冰，犹有花枝俏" 似在耳边回响。（见104页）

　　把传统的技艺融入时尚，适合现代人的审美观，也是玉石盆景创作的任务之一。

一、盆景的动静结合

盆景艺术既是造型艺术又是园林微缩艺术。《庄子》有："之所居也，积石千里，河水出下，凤鸟居上。天为生食，其树名琼，枝高百仞，以璚琳琅玕为实。"琅玕指玉石。玉的质感使人入静，在玉石面前，人们大多能静下心来。盆景中的佳品多为动静结合得当，引人遐思者。

原有的玉石盆景多为玉石盆花，严格地说是盆中有花无景。把玉石花卉装置在景泰蓝盆或玉石盆内，成为玉石盆景花树。这种盆花过去多为室内陈设。近年来研发的玉石盆景一剪梅，小巧玲珑，出神入化，为掌上盆景；大型碧桃亭亭玉树，挺拔苍翠，枝干舒展，属厅堂盆景。

2007年开发的"玉石山水盆景"，既沿用了玉石花卉树木，使之不离玉石盆景之宗；又用玉石下脚料磨成山石、亭台，构成碧树掩映的山道；还用堆根的材料雕成扁舟、短桥，曲径纵横、涧可通幽；再用木框支起蔓枝藤架，上挂葡萄、葫芦，枝叶掩映硕果累累；最后碎玉磨成的蜂、蝶，在花草间上下翻飞，唐五代王建有《调笑令》诗："蝴蝶，蝴蝶，飞上金枝玉叶。君前对舞春风，百叶桃花树红。红树，红树，燕语莺啼日暮。"动静场景跃然案上。

用各色玛瑙或其他玉石磨成小船、小鱼，漂浮在水仙盆里，成为根雕的"小桥无人舟自横"的背景，盆中景色由此鲜活了许多。

原本抛置在墙角的两块核桃大的灰色玛瑙，利用其缠丝的灰白纹理，设计出黑浪花里一只白色海豚，白浪花里一只黑色海豚，归入玉石盆景中，题名"形影相随"。再从铺盆的玛瑙渣中，拣出颜色各异的碎料，磨成海星，盆景立即妙趣横生。

椰树下的一对大象，鼻子、耳朵连抬起的前腿都相对称。在象鼻子上系一根红丝带，在象背上镶一盆万年青（盆景），一对富丽的象尊完成了。"有图必有意，有意必吉祥。"好像离自然远了，其实更近了，增加了人文气息。这在玉石盆景中是经常用到的手法。

二、玉石盆景的命名

玉石花卉盆景原本是有名的，人工养殖的花卉品种几乎都可以利用琢玉手法创造出来——牡丹、荷花、玉兰花、马蹄莲、菊花、百合、芍药、茶花、郁金香、水仙、

海棠花等，多用花卉本名。在设计制作盆景实践当中，玉石盆景的文化含义使其因形赋义的成分十分浓重，因造型、寓意，一些盆景有了新名。命名不仅使玉石盆景有了新鲜的称谓，更重要的是使它有了生命，形成了人与玉石盆景的对话。

以花卉盆景为例：

一天，顾客一眼看中了名为"让我们一起成长"（见55页）的玉石盆景。盆中两朵玫瑰并肩盛开，中间一枚花蕾含苞欲放。盆景有了自己的名称，就像是有了自己的名片。无需多言，顾客的心与玉石盆景的含义相通，便欣然买下。

有26名老人要给邯郸中学送一盆玉石盆景。他们是1937年的老校友，要在校庆时对母校表示心意。二十六个红色的玛瑙琢成的蜜桃，组装成一棵桃树，景泰蓝盆下木座上，刻着"春风化雨，桃李满天"的字样。老人们手捧的不是一盆桃树，捧出的是二十六颗不老的心。

花有花的语言，花有花的寓意，还可以结合对花意的理解给玉石盆景命名：

大型玉石花壁挂，由九大朵花组成佳构，又恰逢1999年制作完成，命名为"九九归一图"。一种小盆景，盆中只有两株花：一枝花，几片大叶；一个花蕾，几片小叶，取名"母与子"着实感人（见85页）。

还有"西花厅的海棠"、"常相依"、"硕果累累"、"桃李不言"，也各自找到了"知己"。

即便是有的花卉盆景只直呼鲜花的原名，但用玉石来表现，仍然是别有一番风味。

三、玉石盆景是馈赠佳品

近年来，玉石盆景悄然变成馈赠礼品。"弹压西风擅众芳，十分秋色为伊忙。一枝淡贮书窗下，人与花心各自香。"朱淑真的诗道出送花人的心声。

郁金香象征荣誉、祝福、永恒，而黄色郁金香代表高贵、珍重、财富。

百合含义纯洁、庄严、高雅、心心相印、富贵，婚礼的祝福，顺利、心想事成、胜利、荣誉。

康乃馨寓意热情、真情、长寿。剑兰指用心、康宁、长寿、福禄。大丽花华丽、优雅。桃为华品、杏为贵品、梨为素品、莲为静品、兰为高品、菊为逸品。

要把握玉石花的真谛，首先要了解花语花意，才能使花卉展明月之精华，汇天地之灵逸，有自在自得之美。经过长期演化，人们赋予各种花以一定的寓意，以传递感情，抒发胸臆。如考试及第誉为"折桂"，送别或赠别则称为"折柳"，奉献桃子祝

老人长寿，古时赠石榴是愿新婚夫妇多子，至于"松、柏、竹、菊、莲"等，皆依其个性而各有明确固定的含义。

由于民族风俗不同，送花亦有忌讳，不可生搬硬套。每一种花都具有某种含义，蕴藏着无声的语言，因此，送花时应根据对方的情况选择不同的花种。

给老人祝寿，宜送长寿花或万年青，长寿花象征着"健康长寿"，万年青象征着"永葆青春"。

热恋中的人，一般送玫瑰花、百合花。这些花美丽雅洁，是爱情的信物和象征。

给友人祝贺生日，宜送月季和红掌、麒麟草、满天星，象征着"火红年华，前程似锦"。

祝贺新婚，宜用玫瑰、百合、郁金香、香雪兰、非洲菊、红掌、天堂鸟等。

节日期间，看望亲朋，宜送吉祥草、百合、郁金香，象征"幸福吉祥"。

夫妻之间，可互赠百合花。百合花象征着百年好合，万事顺意，长相厮守。

朋友远行，宜送剑兰、红掌，寓意一路顺风，前程似锦。

拜访德高望重的老者，宜送兰花，因为兰花品质高洁，又有"花中君子"之美称。

新店开张，公司开业，宜送月季、红掌、黄菊、天堂鸟等。这类玉石盆花花朵繁茂，寓意"兴旺发达，财源茂盛"。

花束的组合，会融合出新意，点题可以是随意的，也可以根据送礼人的需要取名。师出有名，礼出有名。

玉石盆景经过十几道工序，最小的不盈寸，最大的有丈余，品种近百。可分别放在大厅中央或几案、会议桌、书架、多宝阁上，作礼品、纪念品等，选择性强。采用新工艺以后，玉石花可用水洗，解决了玉石盆景可擦不可洗的历史难题。清水洗尘埃，滴滴水珠照玉珠，平添晶莹。为挽救断档产品，成功研制出的金本盆景，使宫廷最高级别的玉石盆景盛开在新世纪的春天。

最后，玉石盆景的保管与收藏非常简单。只要避免阳光直晒和火烤，用软布擦拭，无需盘玉，又可以传代。

古老而年轻的玉石盆景，在中华传统文化日益普及的今天，一定能走进人们的生活，为和谐社会增加绚丽的色彩。

第四章

制作实例

一、牡丹花

1.花瓣的制作

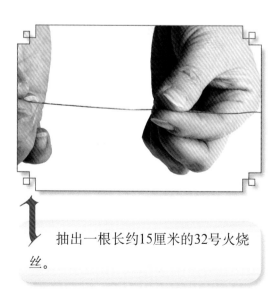

1 抽出一根长约15厘米的32号火烧丝。

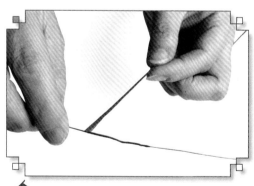

2 一只手捏丝,顺时针旋转;另一只手把红色蚕丝绒线缠绕在细丝上。上下各留2厘米不缠线。

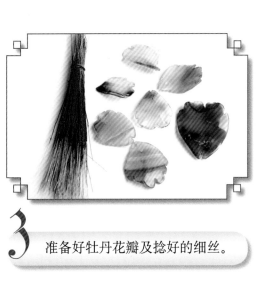

3 准备好牡丹花瓣及捻好的细丝。

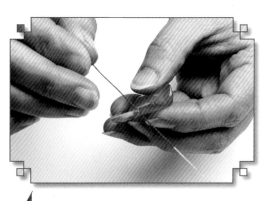

4 一手拿花瓣，一手把细丝从花瓣底部的圆孔穿过去。

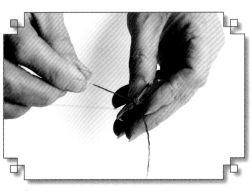

5 在细丝穿过五分之二处对折。

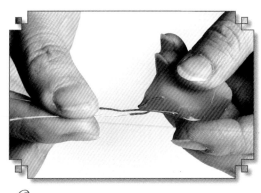

6 在小根处拧紧，拴好捋直。

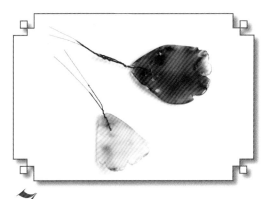

7 拴好的牡丹花瓣。

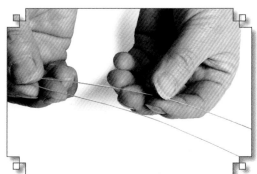

8 抽出两根长约26厘米的24号火烧丝，上下错开1厘米后合并起来。

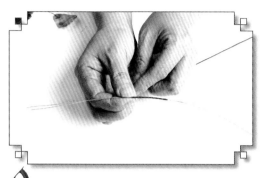

9 在两根火烧丝的中部偏上位置缠绕3厘米长的绒线。

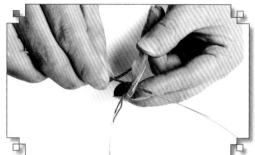

10 把火烧丝穿过已拴好的花瓣底部的圆孔，在穿过五分之二处对折。

11 掐紧花瓣的根部，勒紧四根火烧丝，紧紧缠绕3厘米长的丝绒线。

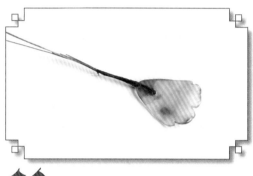

12 准备好的牡丹花瓣。

2. 制作叶片

1 抽出一根长约15厘米的火烧丝。

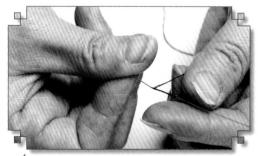

2 在火烧丝上缠绿色的丝绒线，上下各留2厘米不缠线。

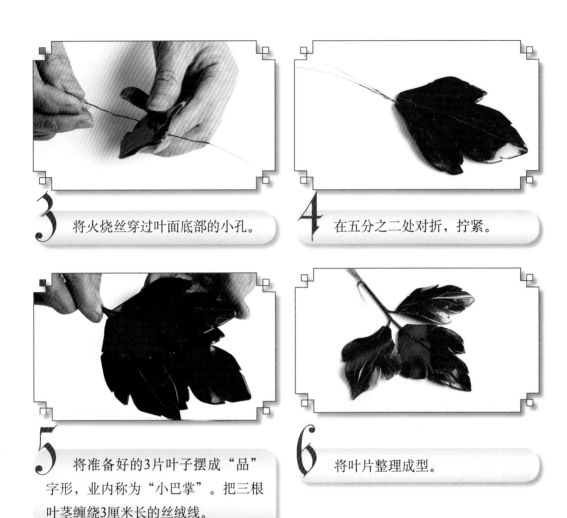

3 将火烧丝穿过叶面底部的小孔。

4 在五分之二处对折，拧紧。

5 将准备好的3片叶子摆成"品"字形，业内称为"小巴掌"。把三根叶茎缠绕3厘米长的丝绒线。

6 将叶片整理成型。

3. 攒牡丹花头

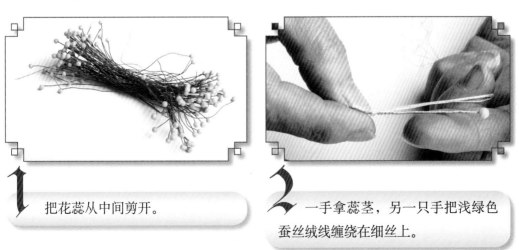

1 把花蕊从中间剪开。

2 一手拿蕊茎，另一只手把浅绿色蚕丝绒线缠绕在细丝上。

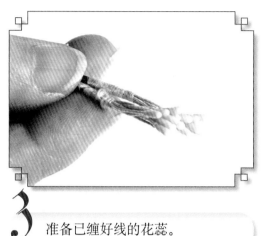

3 准备已缠好线的花蕊。

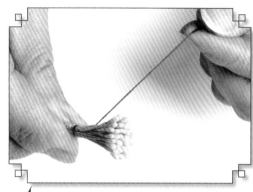

4 把3束花蕊用绿色丝绒线缠绕在一起。

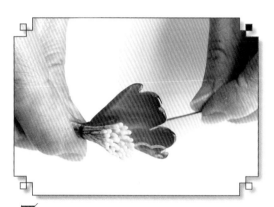

5 用蚕丝绒线把花瓣同花蕊缠绕在一起。

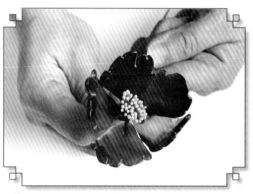

6 用相同的方法缠绕其余的花瓣，五个花瓣为一圈。

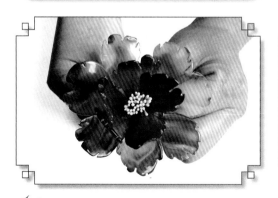

7 用相同的方法缠绕第二圈、第三圈。

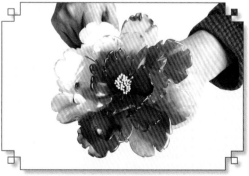

8 已完成的牡丹花头。

4. 绑花枝

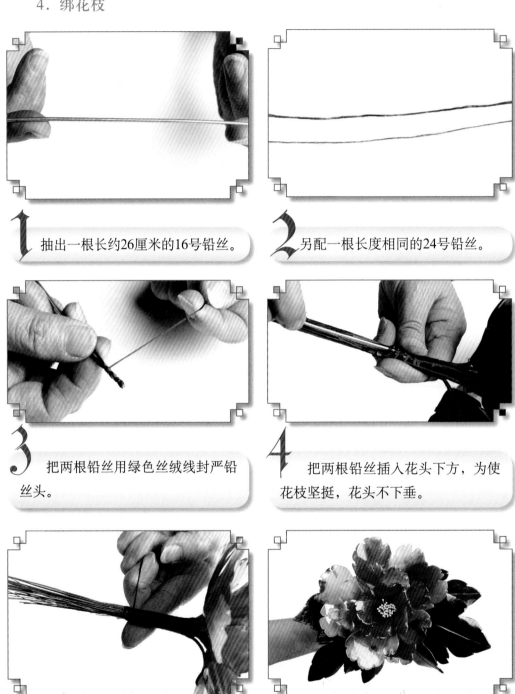

1 抽出一根长约26厘米的16号铅丝。

2 另配一根长度相同的24号铅丝。

3 把两根铅丝用绿色丝绒线封严铅丝头。

4 把两根铅丝插入花头下方，为使花枝坚挺，花头不下垂。

5 用较粗的绿色丝绒线缠绕花枝。

6 加入一组品字形"小巴掌"叶，用力捆扎牢固。

二、小牡丹花

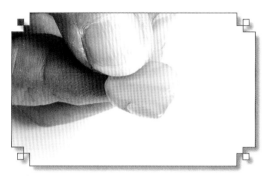

1 这种小花瓣两边有裉。

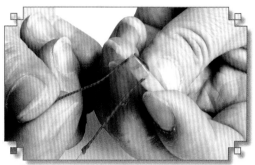

2 把一根长约15厘米，已缠好线的火烧丝横折进裉，两头对拧。

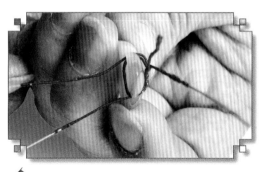

3 再把一根相同的火烧丝从另一面横折进裉，两头对拧。

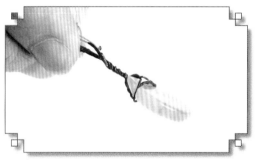

4 两根火烧丝汇合后拧紧。

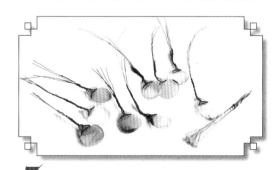

5 已做好的小花瓣和花蕊。

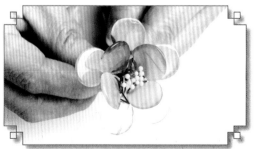

6 攒成花头，方法同"牡丹花"。

三、月季花

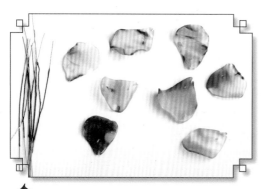

1 磨好的月季花瓣和捻好的细丝。

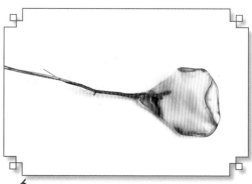

2 备月季花瓣，方法同"牡丹花"。

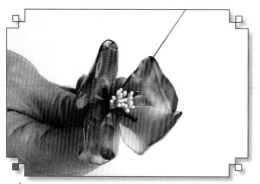

3 依次加入花瓣，组成第一圈花心。

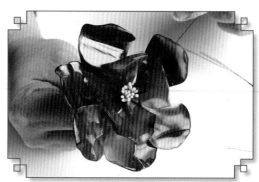

4 第二圈花瓣与第一圈相错排列。

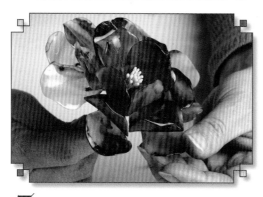

5 按设计要求攒出花头，整理成型。

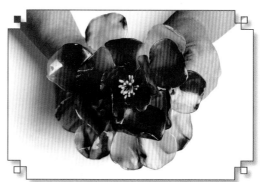

6 攒好的花头。

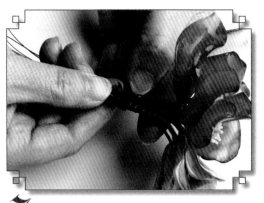

7 插入一根长约30厘米的16号铅丝。

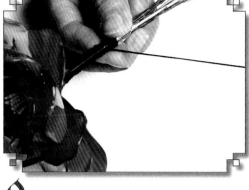

8 用较粗的绿色绒线缠绕花枝。

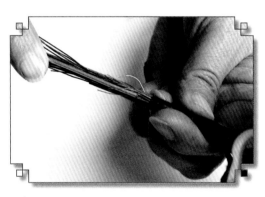

9 再插入一根长约30厘米的16号铅丝，继续缠绒线。

10 组好"小巴掌"叶。

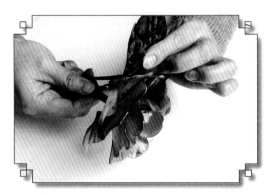

11 加入月季叶。

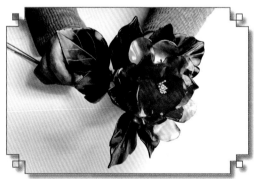

12 组好的月季花枝。

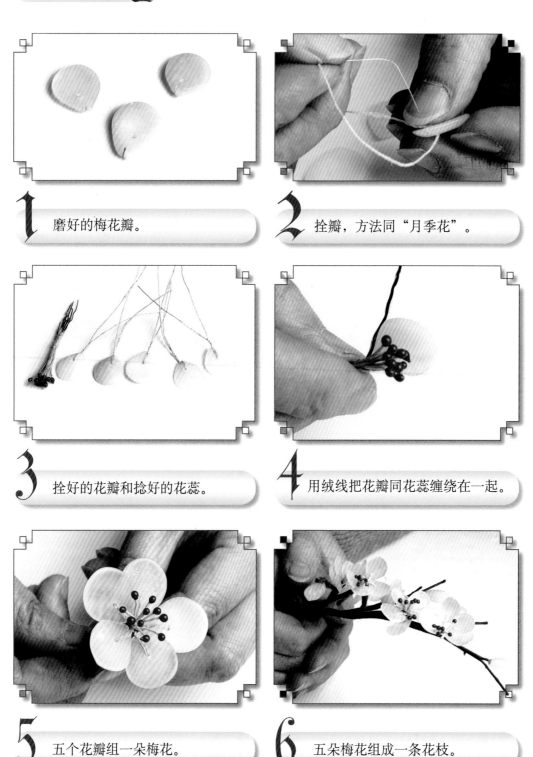

1　磨好的梅花瓣。

2　拴瓣，方法同"月季花"。

3　拴好的花瓣和捻好的花蕊。

4　用绒线把花瓣同花蕊缠绕在一起。

5　五个花瓣组一朵梅花。

6　五朵梅花组成一条花枝。

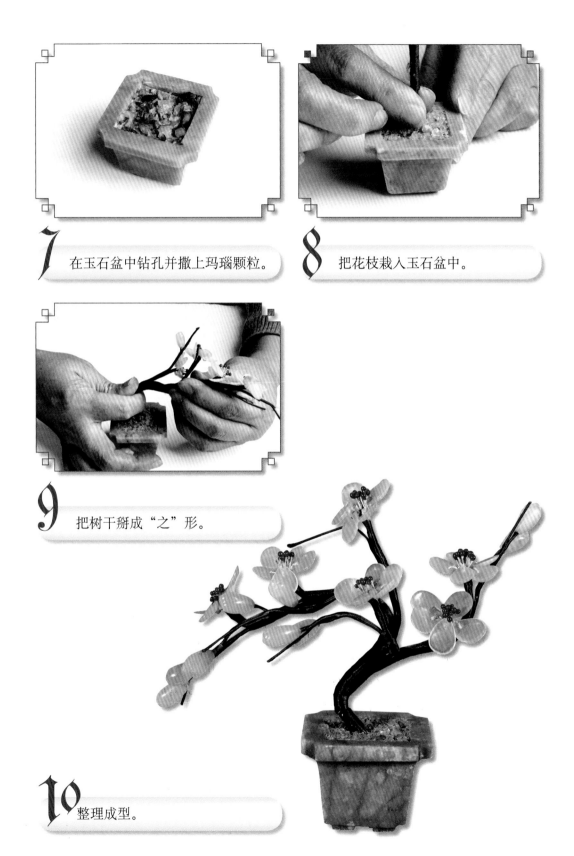

7 在玉石盆中钻孔并撒上玛瑙颗粒。

8 把花枝栽入玉石盆中。

9 把树干掰成"之"形。

10 整理成型。

五、百合花

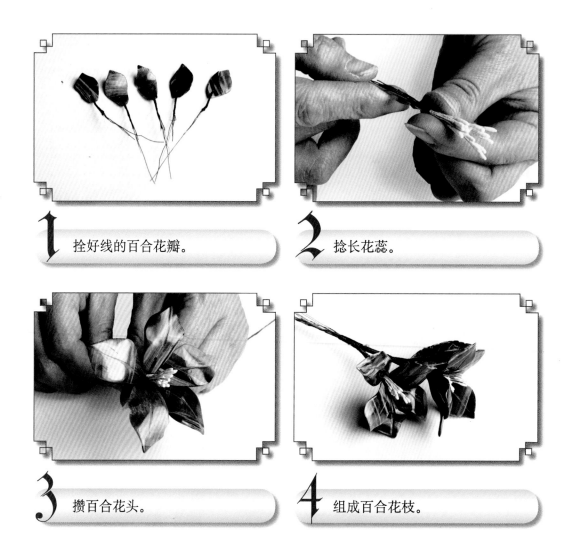

1 拴好线的百合花瓣。

2 捻长花蕊。

3 攒百合花头。

4 组成百合花枝。

六、万年青

1 把一根长15厘米24号和两根长6厘米32号火烧丝,用绒线封严铅丝头。

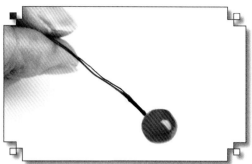

2 把缠好的火烧丝粘入珠子底部的小孔。

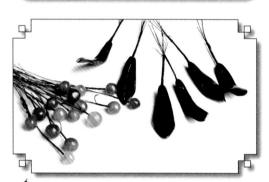

3 准备好的玛瑙珠和万年青叶。

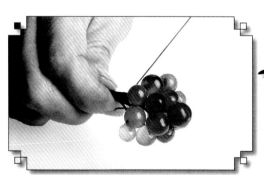

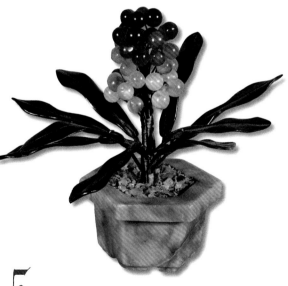

4 选一粒最红的玛瑙珠绑在最上面,根据颜色上深下浅,依次加入玛瑙珠。

5 最后加入万年青叶,装盆,整型。

七、马蹄莲

1 磨好的花瓣、花蕊和叶子。

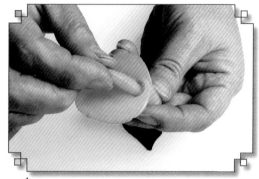

2 把花蕊粘在花瓣的中心。

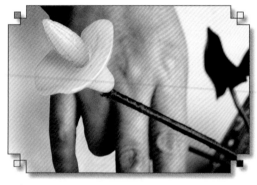

3 把花头粘在花枝上。

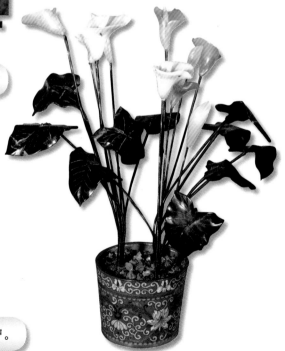

4 把做好的马蹄莲栽入景泰蓝花盆中。

八、荷花

1 磨好的莲瓣与荷叶。

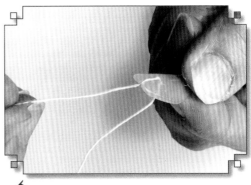

2 拴花瓣，同"月季花"。

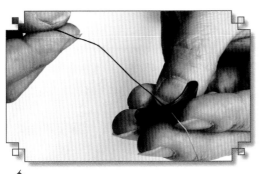

3 将缠好绒线长15厘米的火烧丝，穿过荷叶的一个孔。

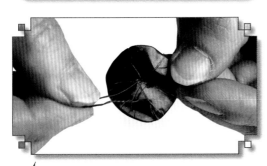

4 将火烧丝的另一头穿入荷叶中间的第二个孔，在荷叶下方拧紧。

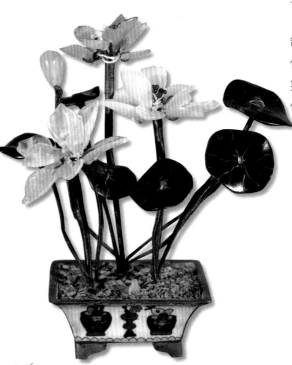

5 攒好花头，配上荷叶后，栽入景泰蓝花盆中。

九、紫藤

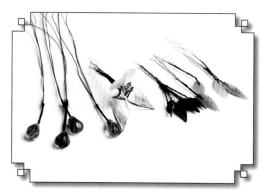

1 准备好的花瓣和叶子。

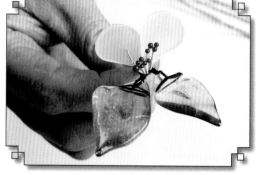

2 同一朵花用颜色深浅不同，形状各异的花瓣组成。

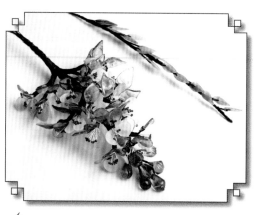

3 按照紫藤的生长特点，攒出花枝。

4 最后，装裱在画框中。

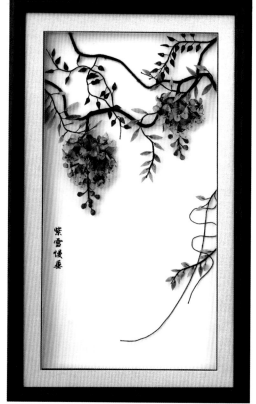

十、树根的制作

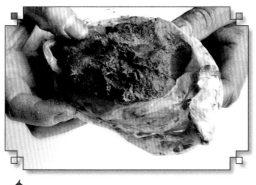

1 把糨糊和纸屑和成面团状。

2 将花枝栽入玉石盆内。

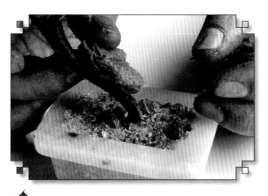

3 把面团粘贴在花枝根部。

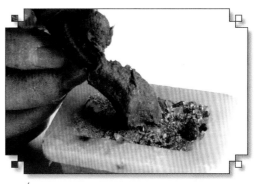

4 用面团塑根。

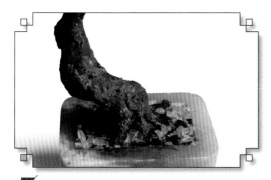

5 塑成有曲度变化的树根。

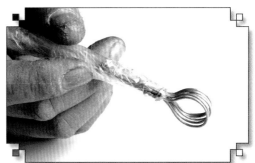

6 用铅丝自制的铁梳。

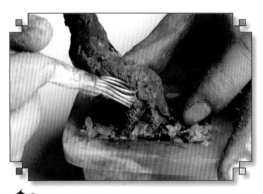

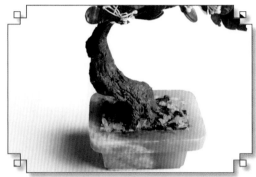

7 　用铁梳梳理树干，以表现树干的
肌理。

8 　最后用桐油刷树干，使树干光亮
并且防腐。

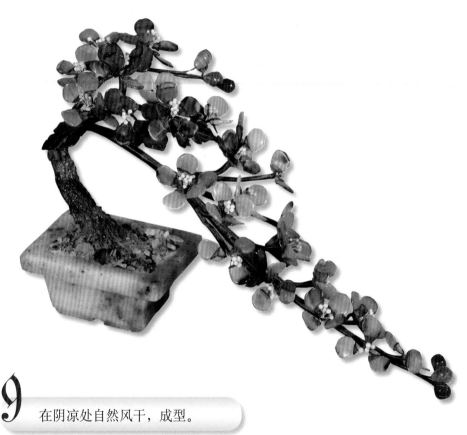

9 　在阴凉处自然风干，成型。

十一、装盆

1 在木板上钻孔，制成托板。

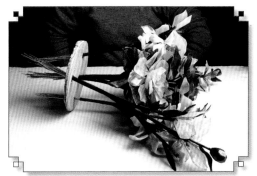

2 按设计要求，依次穿入所有花枝。

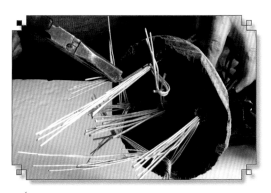

3 用钳子在托板下方固定铅丝。

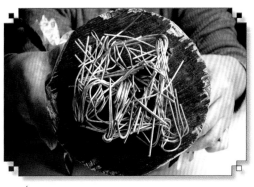

4 托板下形成"盘根错节"。

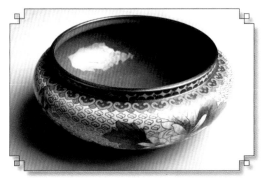

5 准备一个珐琅洗子盆。

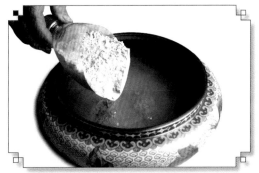

6 倒入半盆石膏粉。

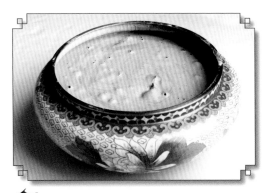
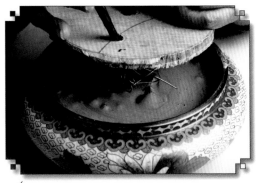

7 加冷水搅拌成糊状，水与石膏粉的比例约为1:1。

8 将托板与花枝装入盆中。

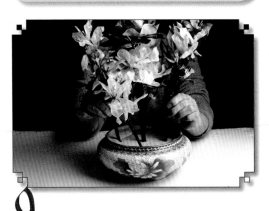

9 把花枝摆正固定。

10 在托板上用毛笔均匀地涂抹绿色油漆，利用油漆粘牢玛瑙颗粒。

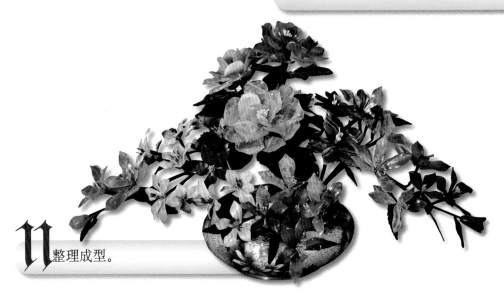

11 整理成型。

十二、山水盆景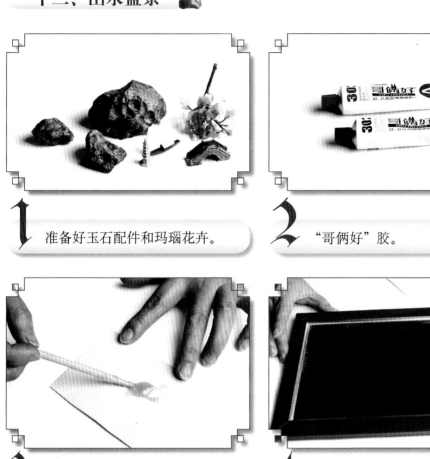

1 准备好玉石配件和玛瑙花卉。

2 "哥俩好"胶。

3 按说明配制胶。

4 将绿丝绒平铺在玻璃板下。

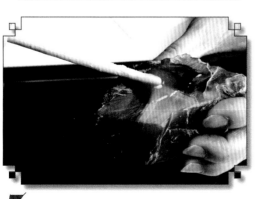

5 在玛瑙山石下涂胶。

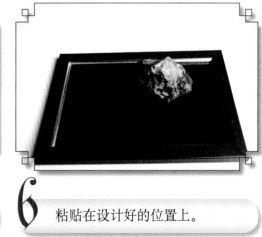

6 粘贴在设计好的位置上。

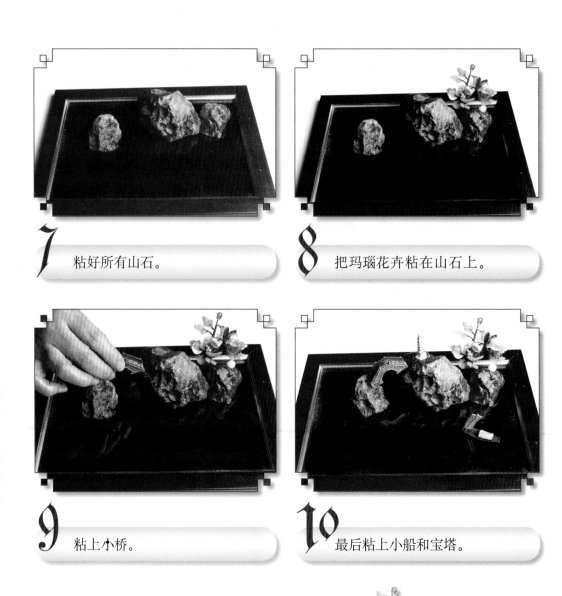

7 粘好所有山石。

8 把玛瑙花卉粘在山石上。

9 粘上小桥。

10 最后粘上小船和宝塔。

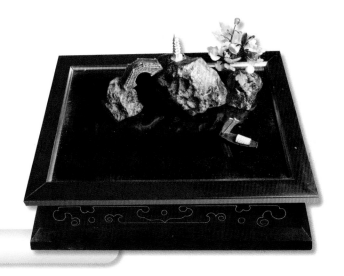

11 放在底座上。

第五章

作品欣赏

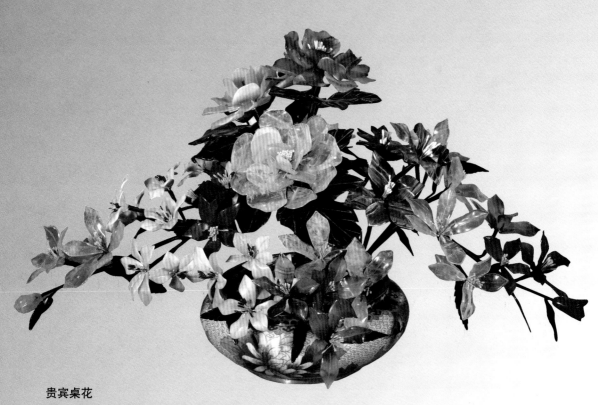

贵宾桌花
高32厘米　宽55厘米

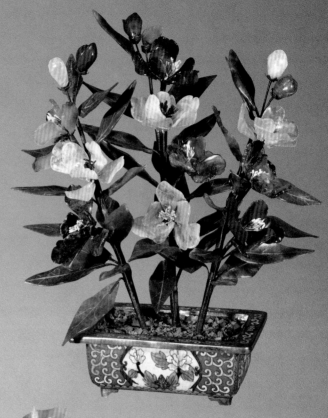

不遇知已不开花（莒兰）
高30厘米　宽24厘米

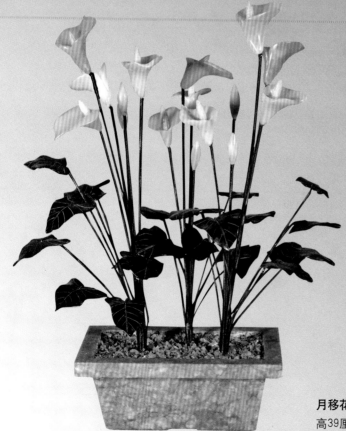

月移花影动（马蹄莲）
高39厘米　宽30厘米

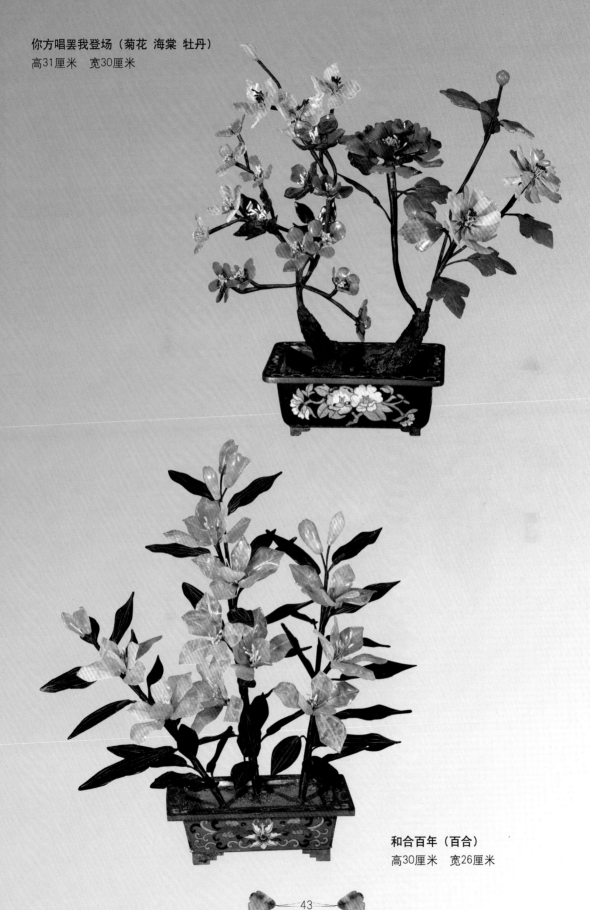

你方唱罢我登场（菊花 海棠 牡丹）
高31厘米 宽30厘米

和合百年（百合）
高30厘米 宽26厘米

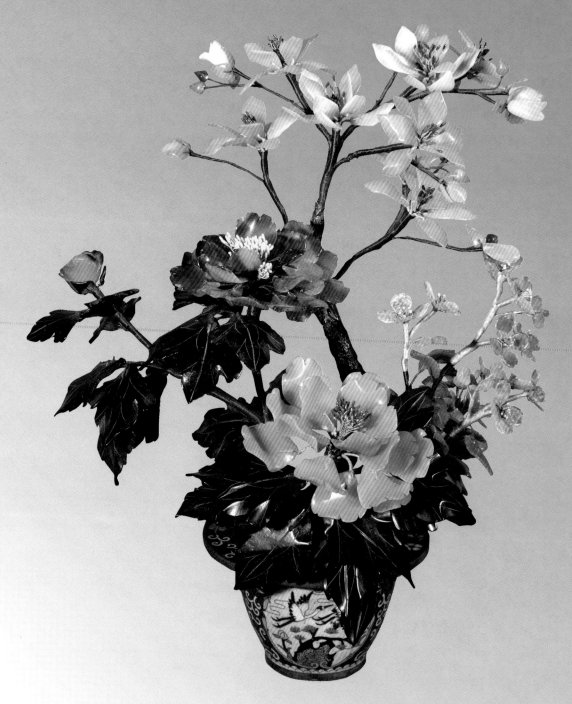

玉堂富贵（牡丹 玉兰 海棠）
高42厘米　　宽34厘米

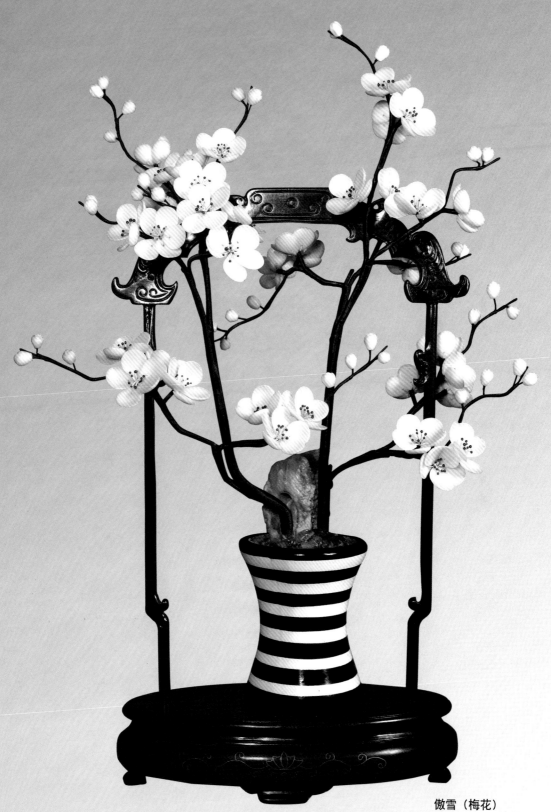

傲雪（梅花）
高54厘米　宽35厘米

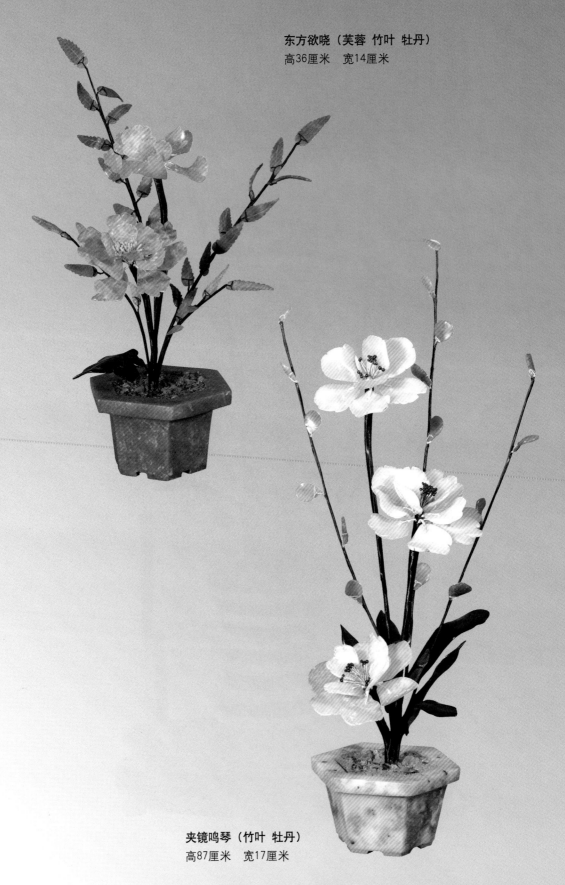

东方欲晓（芙蓉 竹叶 牡丹）
高36厘米　宽14厘米

夹镜鸣琴（竹叶 牡丹）
高87厘米　宽17厘米

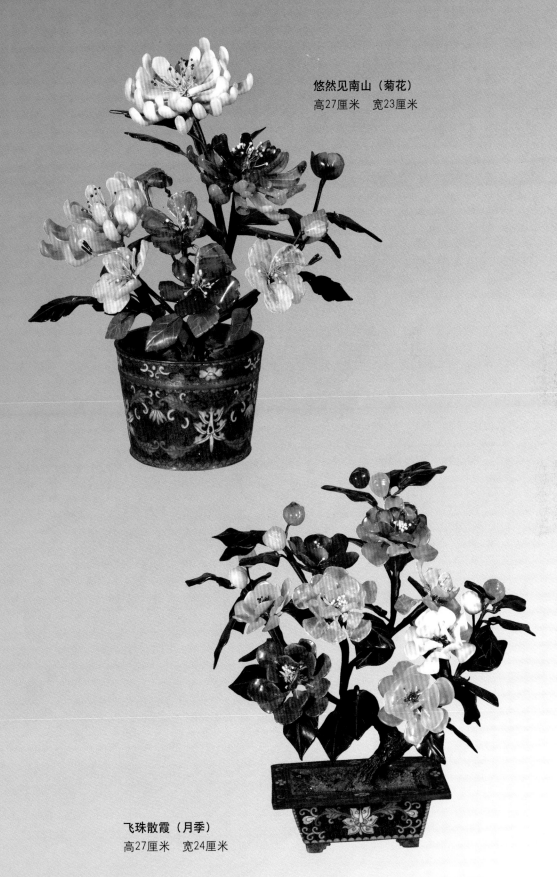

悠然见南山（菊花）
高27厘米　宽23厘米

飞珠散霞（月季）
高27厘米　宽24厘米

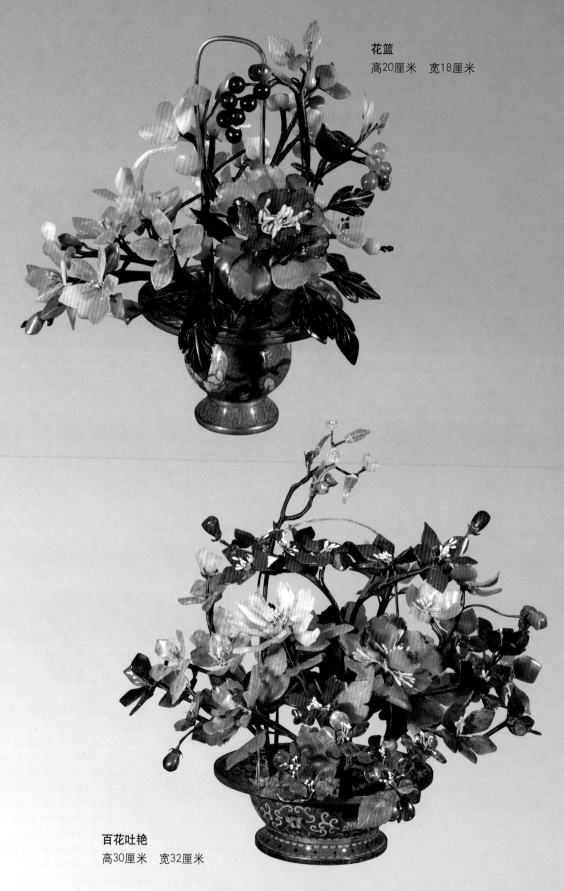

花篮
高20厘米　宽18厘米

百花吐艳
高30厘米　宽32厘米

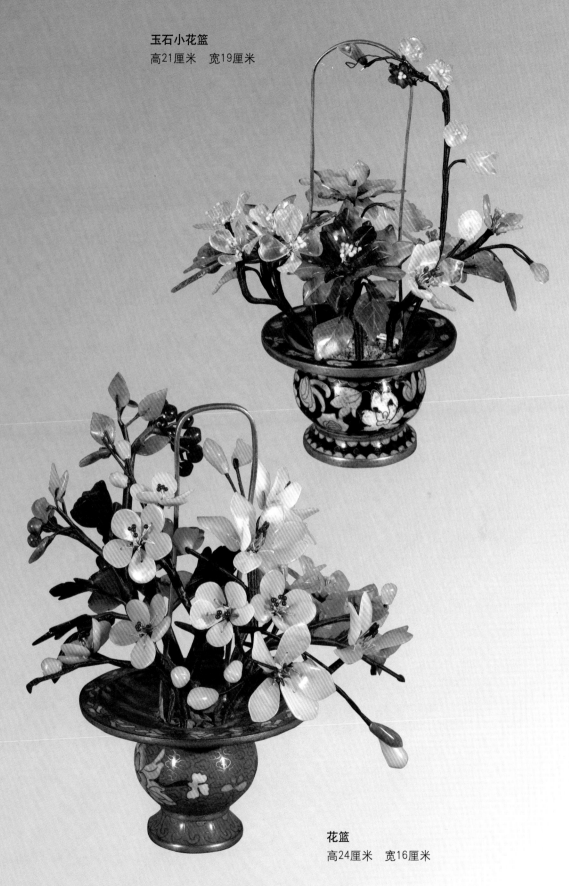

玉石小花篮
高21厘米　宽19厘米

花篮
高24厘米　宽16厘米

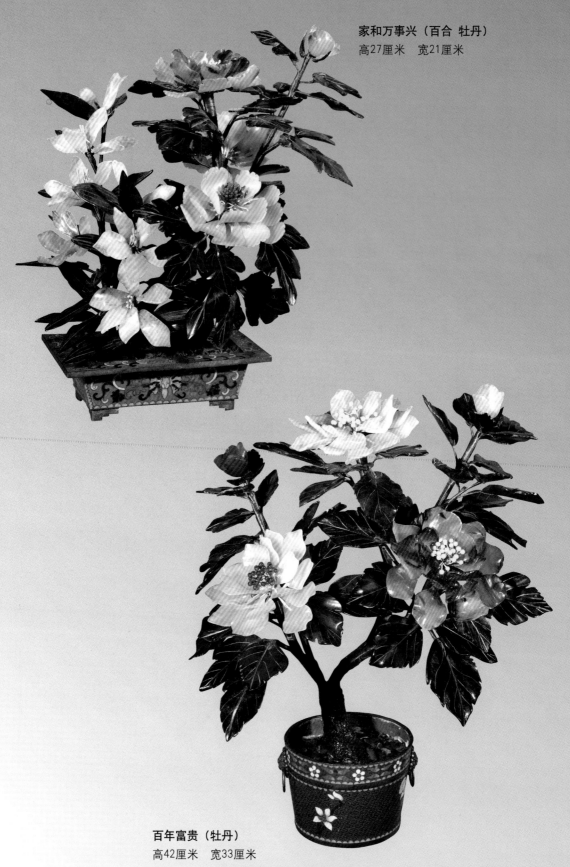

家和万事兴（百合 牡丹）
高27厘米　宽21厘米

百年富贵（牡丹）
高42厘米　宽33厘米

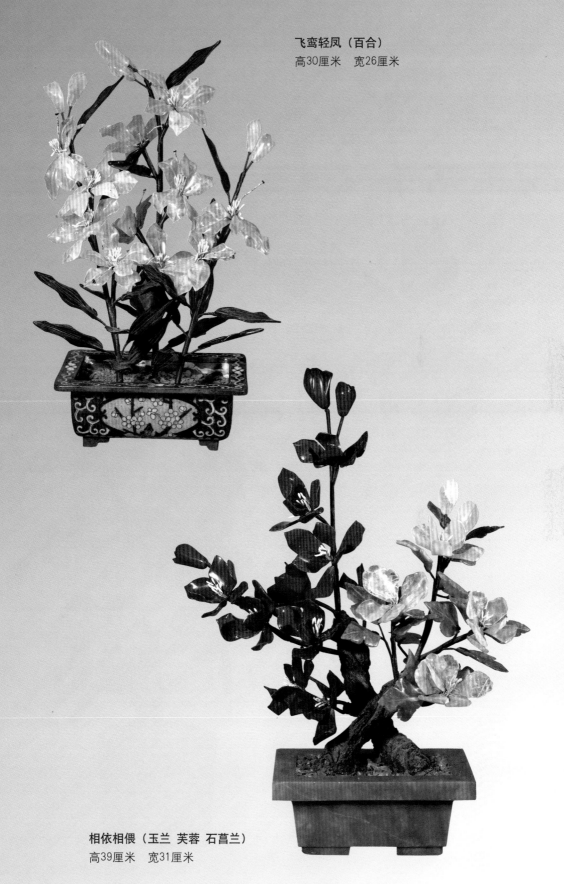

飞鸾轻凤（百合）
高30厘米　宽26厘米

相依相偎（玉兰　芙蓉　石菖兰）
高39厘米　宽31厘米

好乘凉（郁金香）
高31厘米　宽23厘米

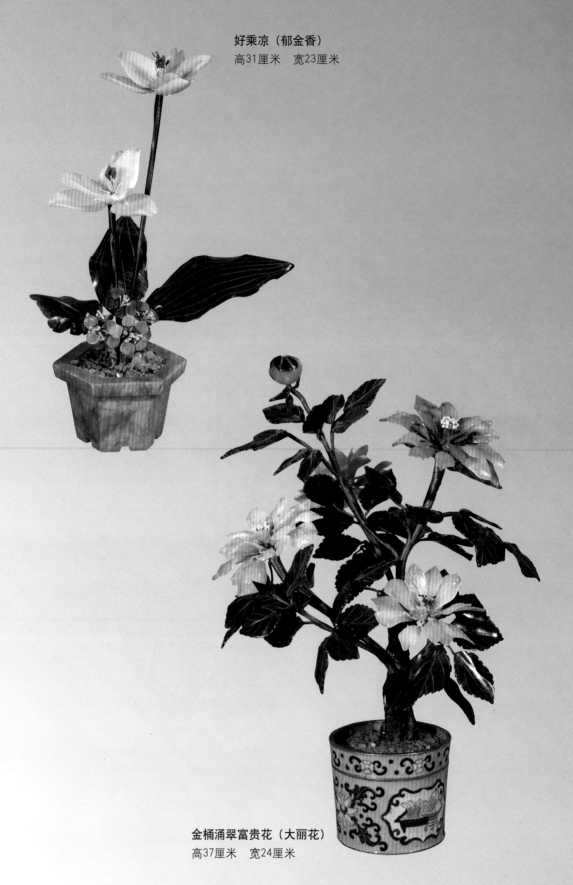

金桶涌翠富贵花（大丽花）
高37厘米　宽24厘米

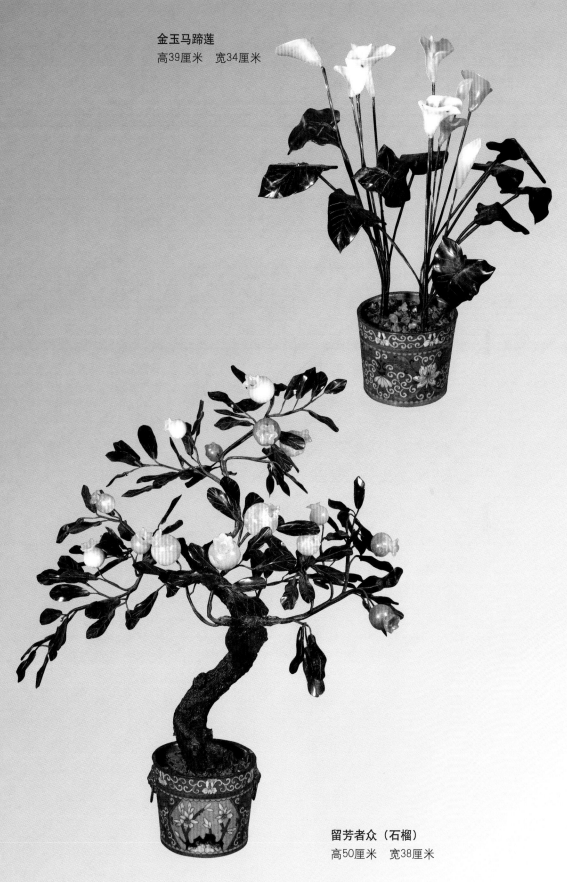

金玉马蹄莲
高39厘米　宽34厘米

留芳者众（石榴）
高50厘米　宽38厘米

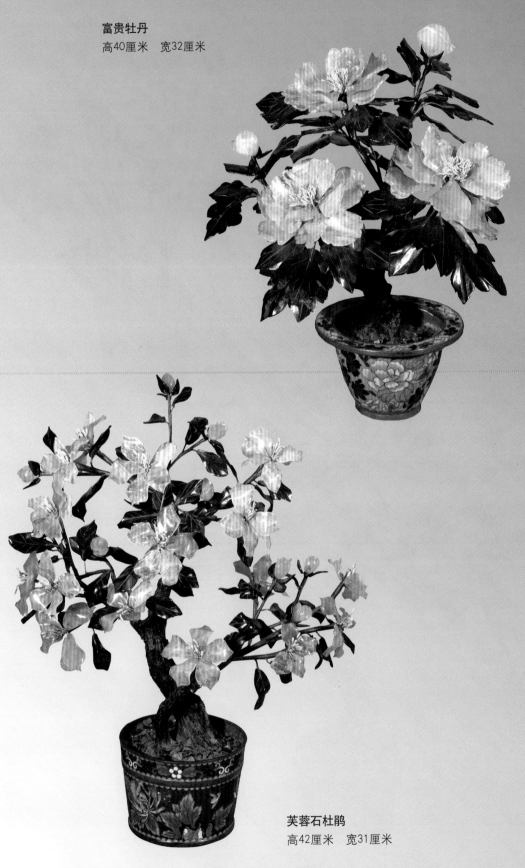

富贵牡丹
高40厘米　宽32厘米

芙蓉石杜鹃
高42厘米　宽31厘米

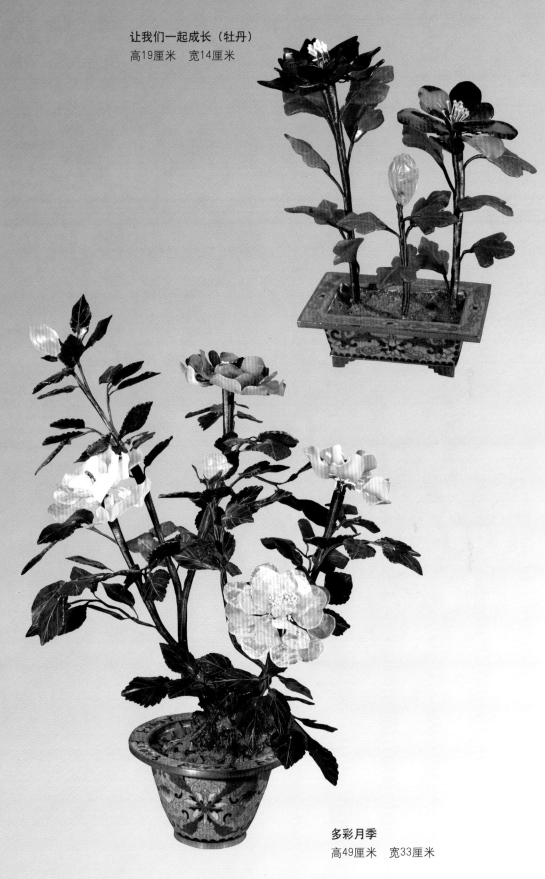

让我们一起成长（牡丹）
高19厘米　宽14厘米

多彩月季
高49厘米　宽33厘米

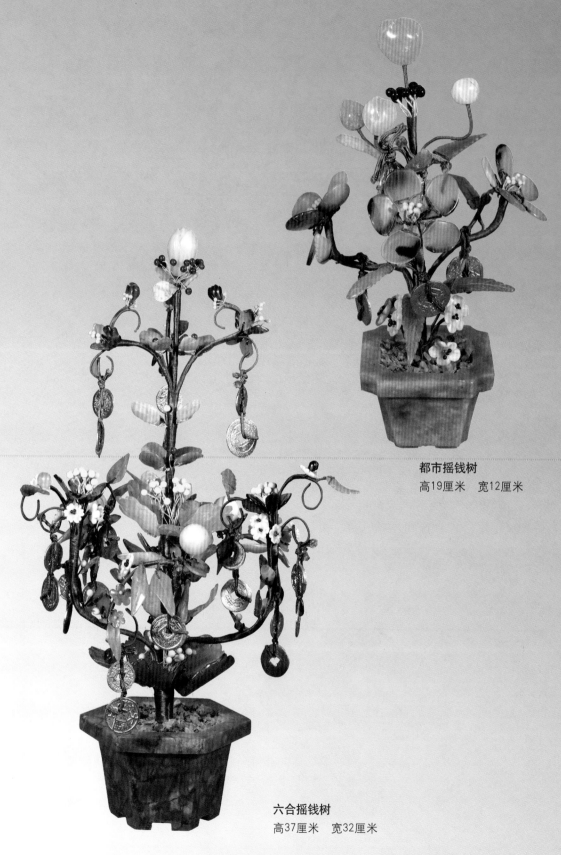

都市摇钱树
高19厘米　宽12厘米

六合摇钱树
高37厘米　宽32厘米

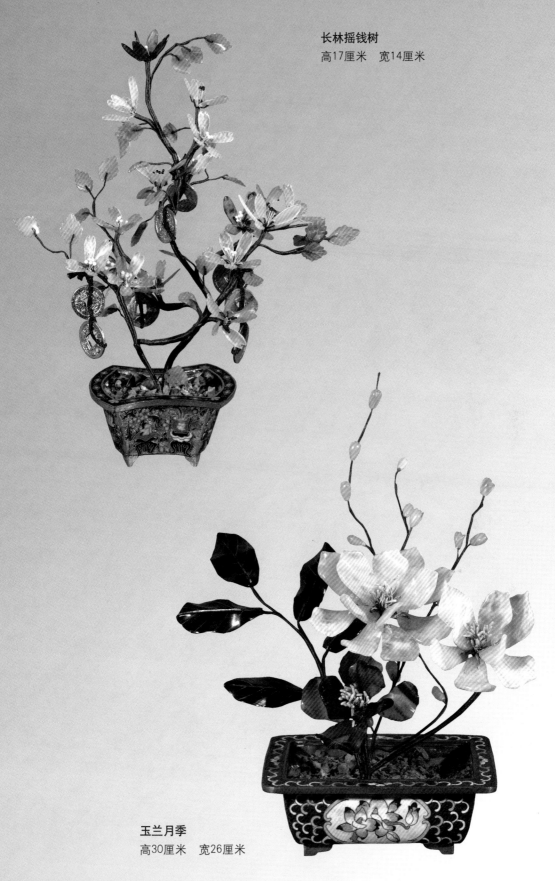

长林摇钱树
高17厘米　宽14厘米

玉兰月季
高30厘米　宽26厘米

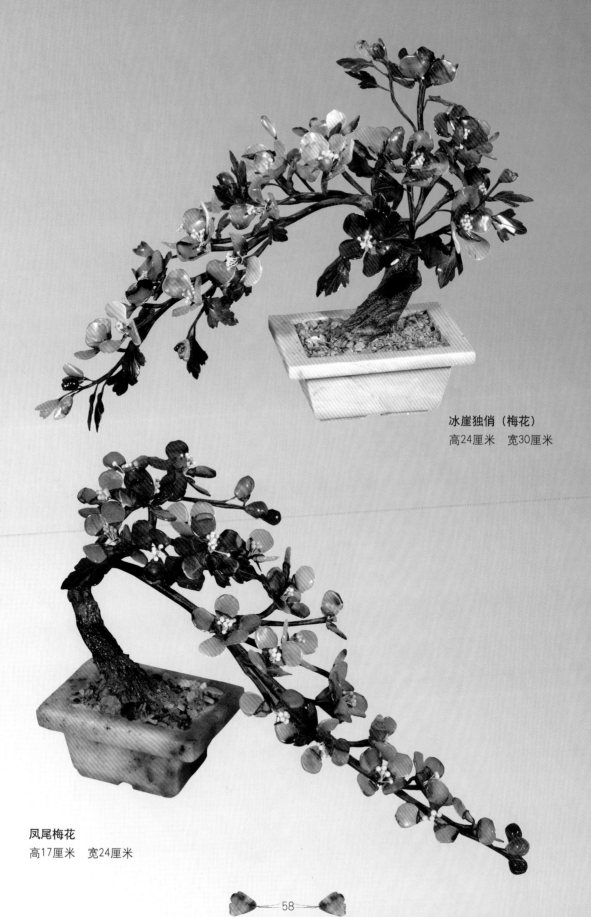

冰崖独俏（梅花）
高24厘米　宽30厘米

凤尾梅花
高17厘米　宽24厘米

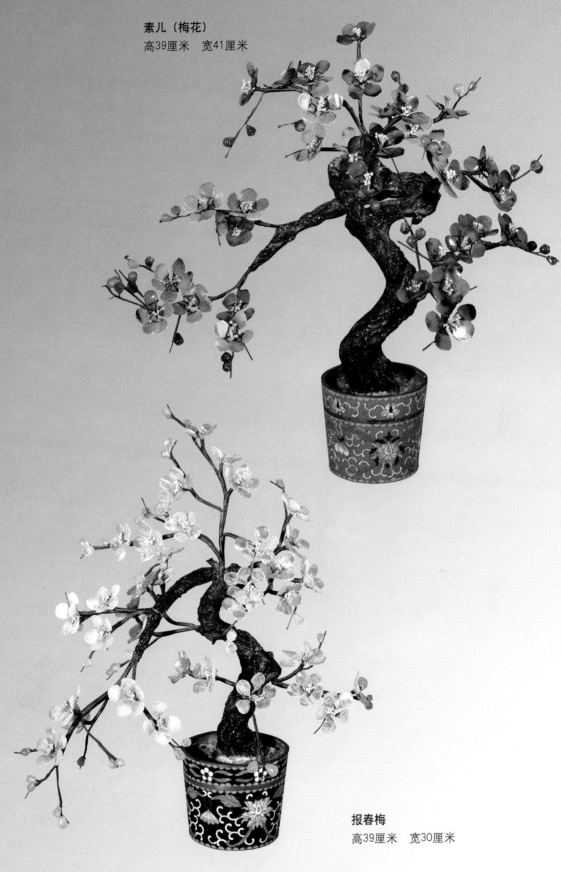

素儿（梅花）
高39厘米　宽41厘米

报春梅
高39厘米　宽30厘米

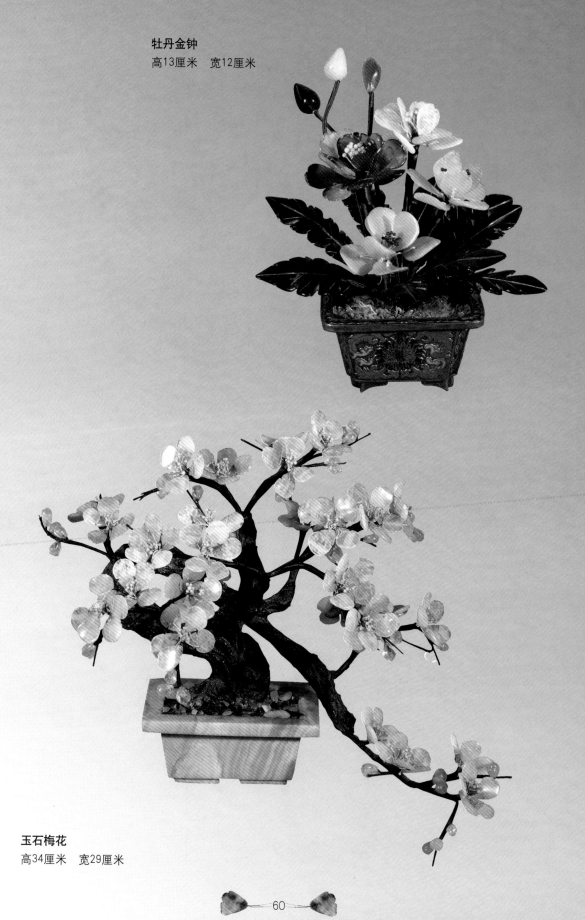

牡丹金钟
高13厘米　宽12厘米

玉石梅花
高34厘米　宽29厘米

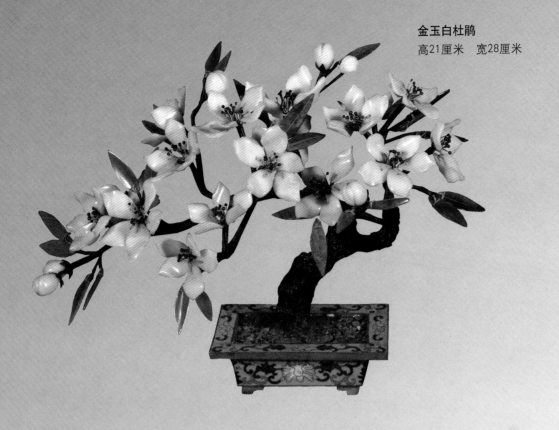

金玉白杜鹃
高21厘米　宽28厘米

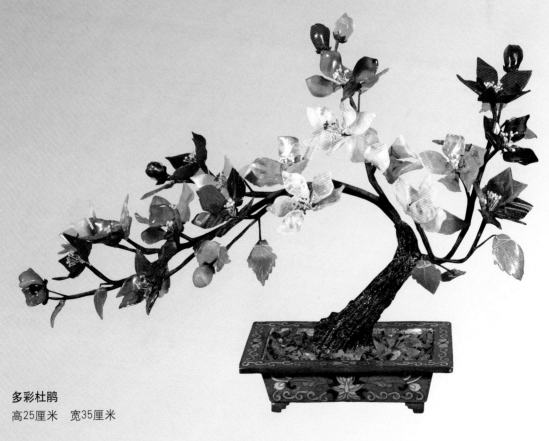

多彩杜鹃
高25厘米　宽35厘米

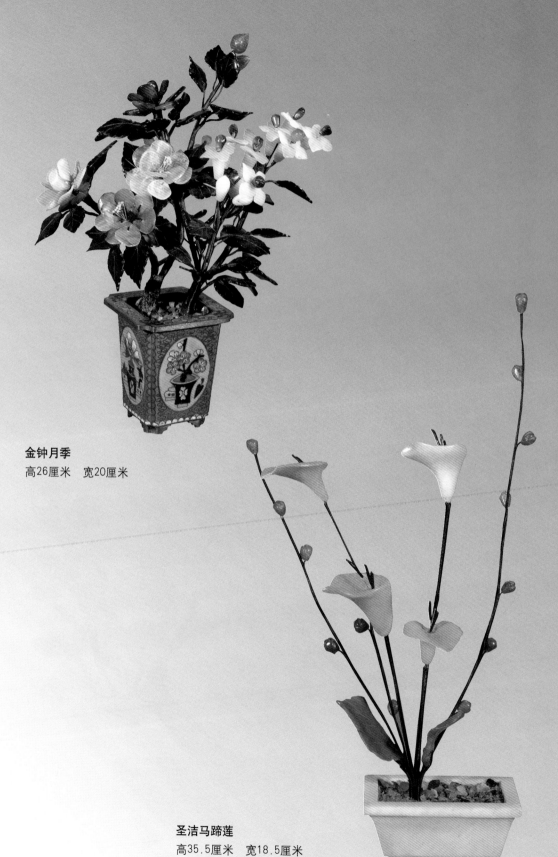

金钟月季
高26厘米　宽20厘米

圣洁马蹄莲
高35.5厘米　宽18.5厘米

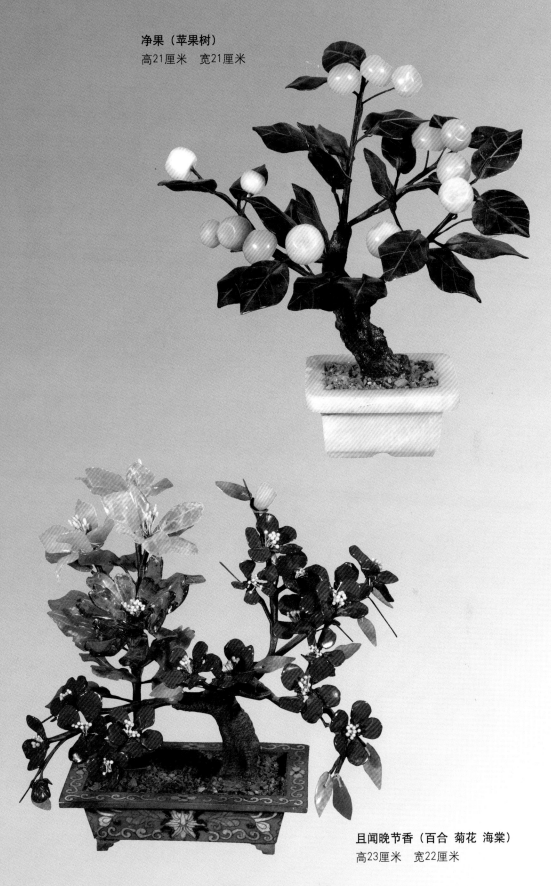

净果（苹果树）
高21厘米　宽21厘米

且闻晚节香（百合　菊花　海棠）
高23厘米　宽22厘米

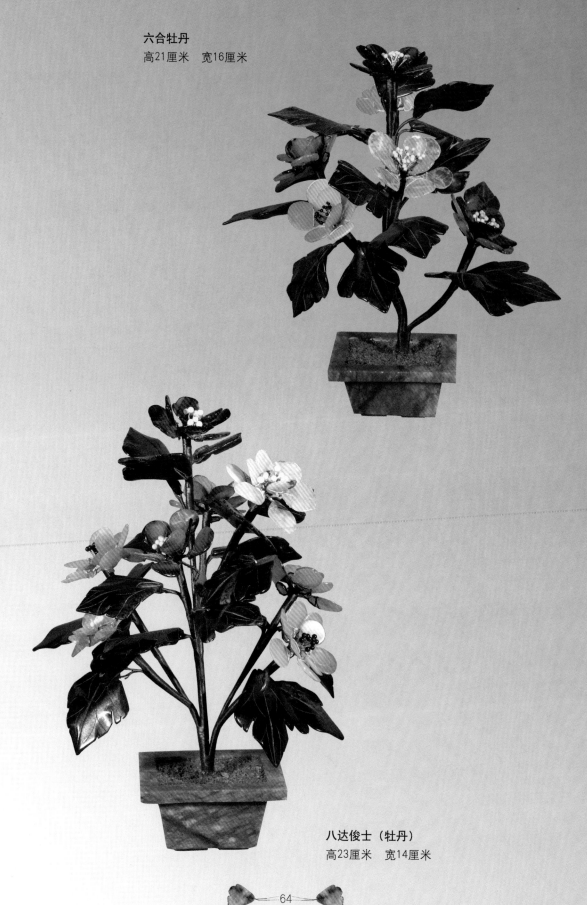

六合牡丹
高21厘米　宽16厘米

八达俊士（牡丹）
高23厘米　宽14厘米

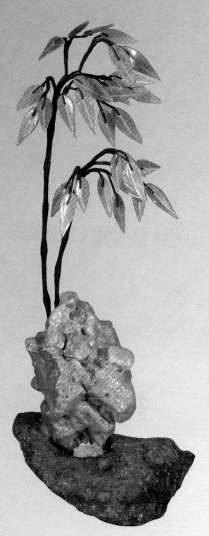

以实会友（东陵石 竹）
高26厘米　宽9厘米

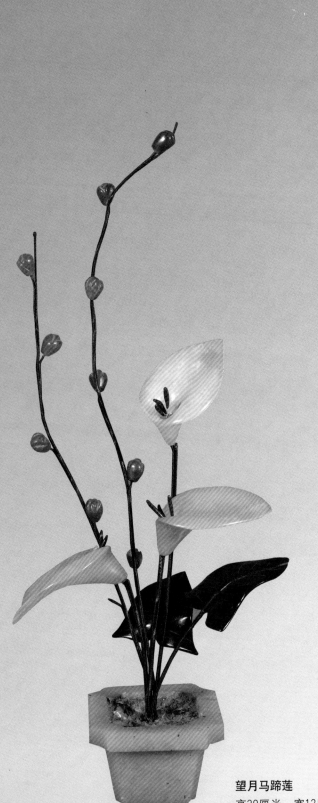

望月马蹄莲
高29厘米　宽12厘米

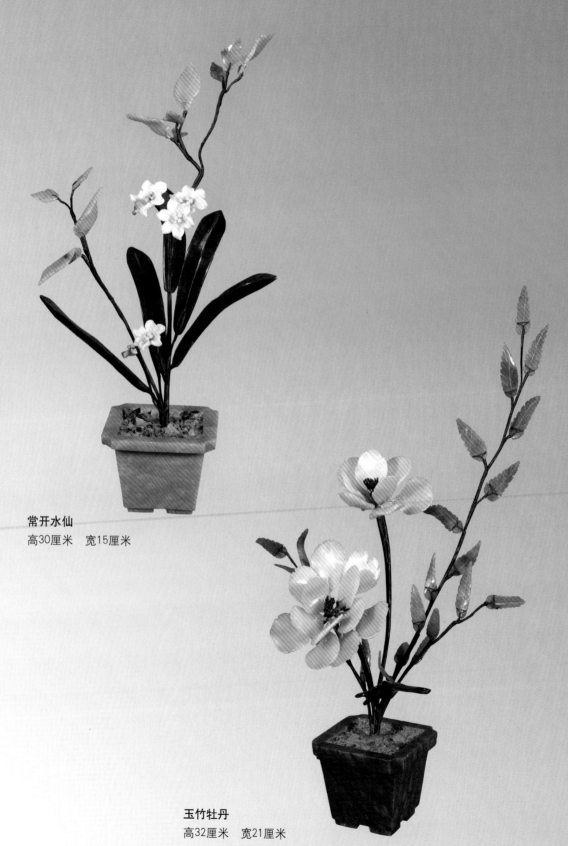

常开水仙
高30厘米　宽15厘米

玉竹牡丹
高32厘米　宽21厘米

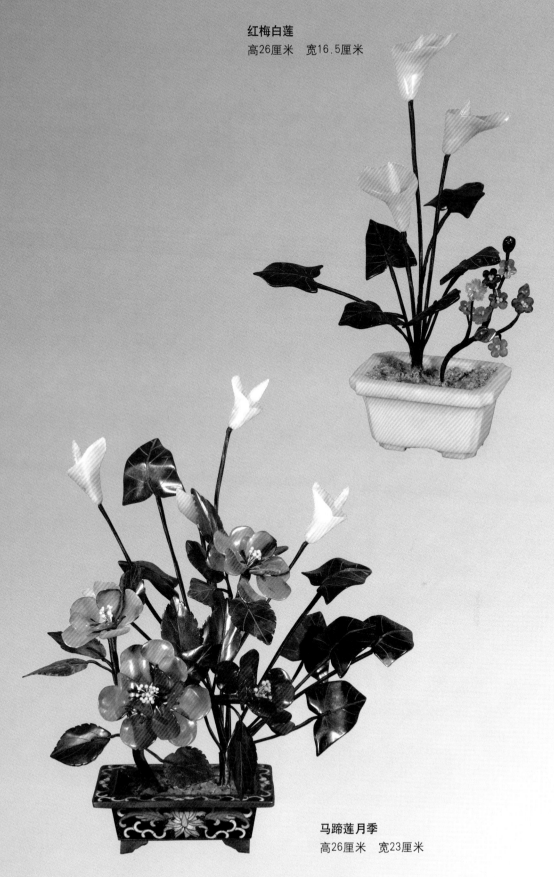

红梅白莲
高26厘米　宽16.5厘米

马蹄莲月季
高26厘米　宽23厘米

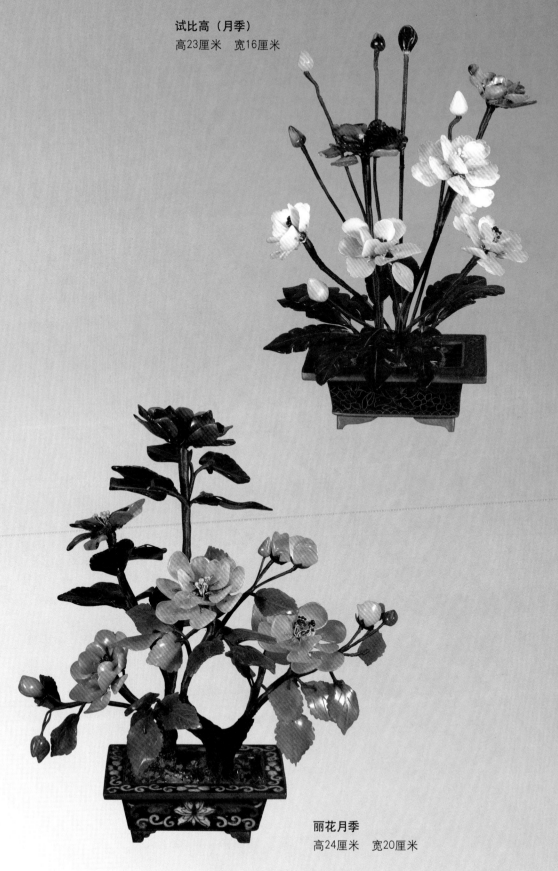

试比高（月季）
高23厘米　宽16厘米

丽花月季
高24厘米　宽20厘米

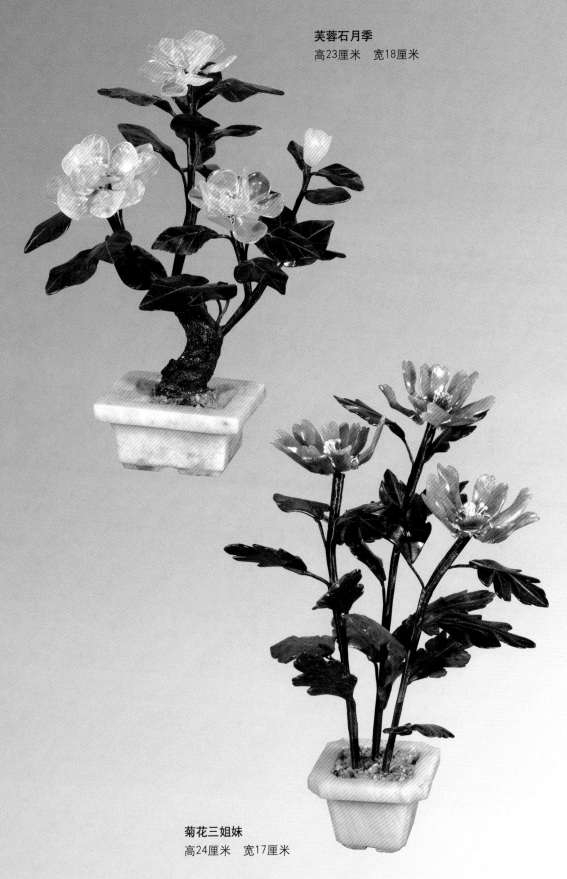

芙蓉石月季
高23厘米　宽18厘米

菊花三姐妹
高24厘米　宽17厘米

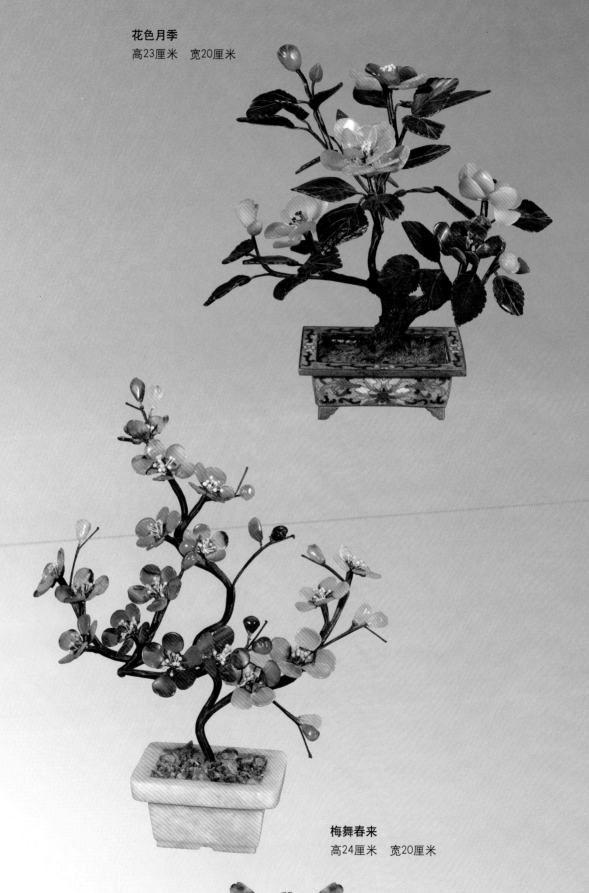

花色月季
高23厘米　宽20厘米

梅舞春来
高24厘米　宽20厘米

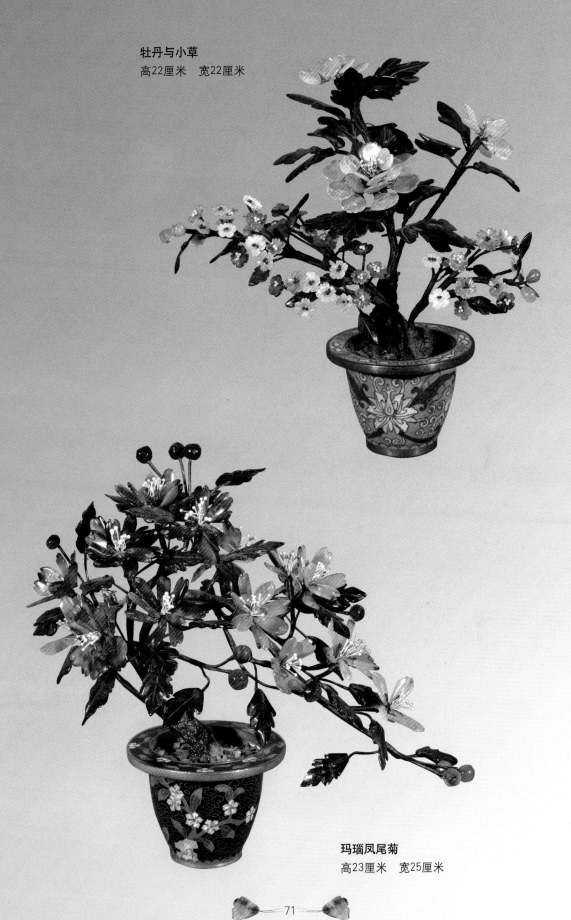

牡丹与小草
高22厘米　宽22厘米

玛瑙凤尾菊
高23厘米　宽25厘米

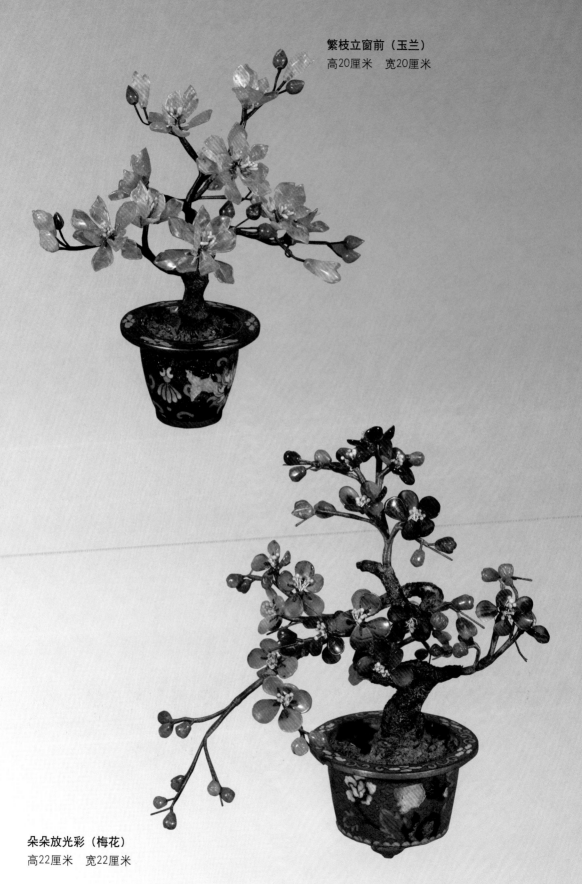

繁枝立窗前（玉兰）
高20厘米　宽20厘米

朵朵放光彩（梅花）
高22厘米　宽22厘米

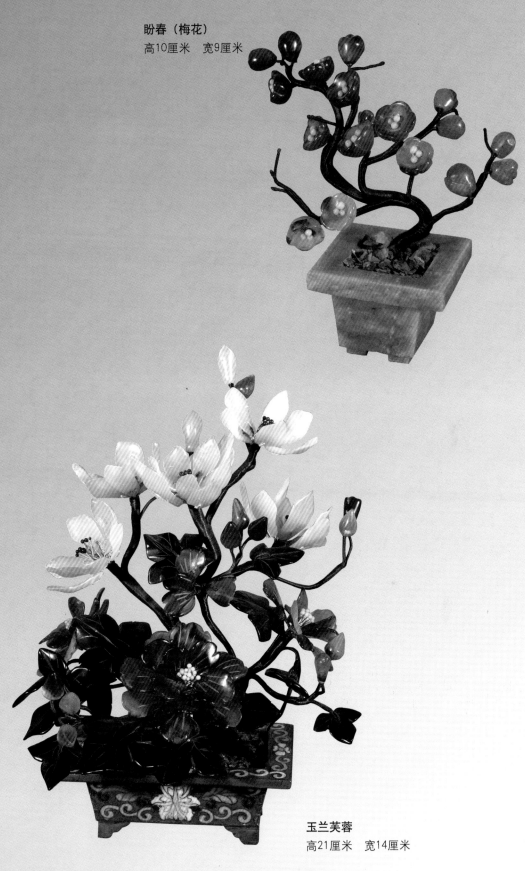

盼春（梅花）
高10厘米　宽9厘米

玉兰芙蓉
高21厘米　宽14厘米

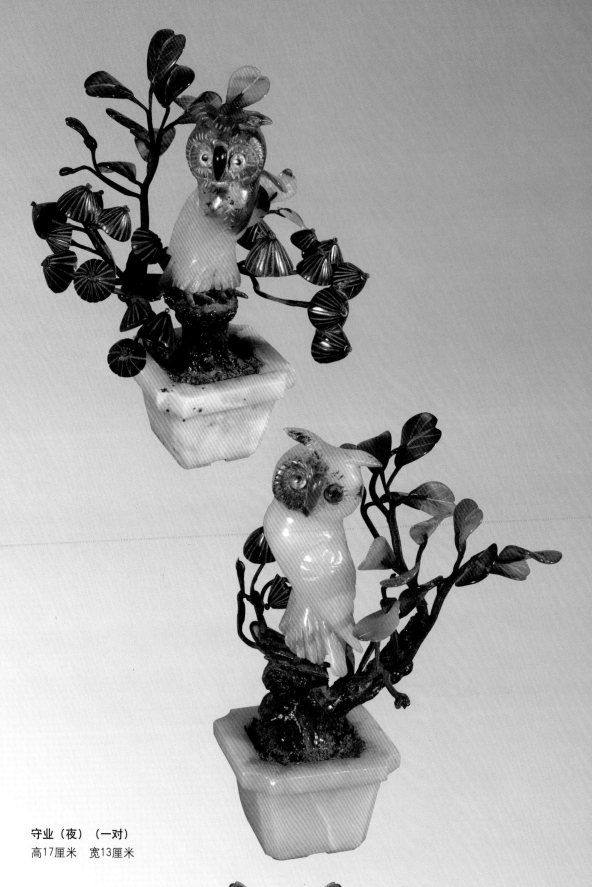

守业（夜）（一对）
高17厘米　宽13厘米

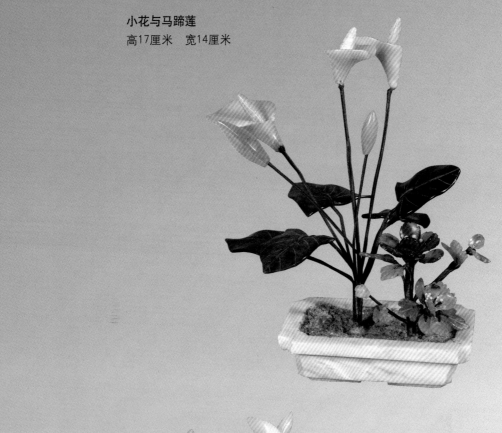

小花与马蹄莲
高17厘米　宽14厘米

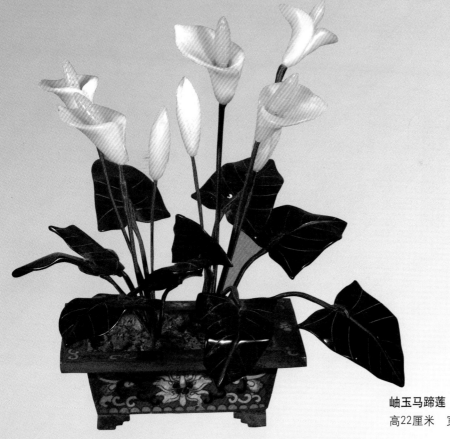

岫玉马蹄莲
高22厘米　宽19厘米

玉石盆景制作技法

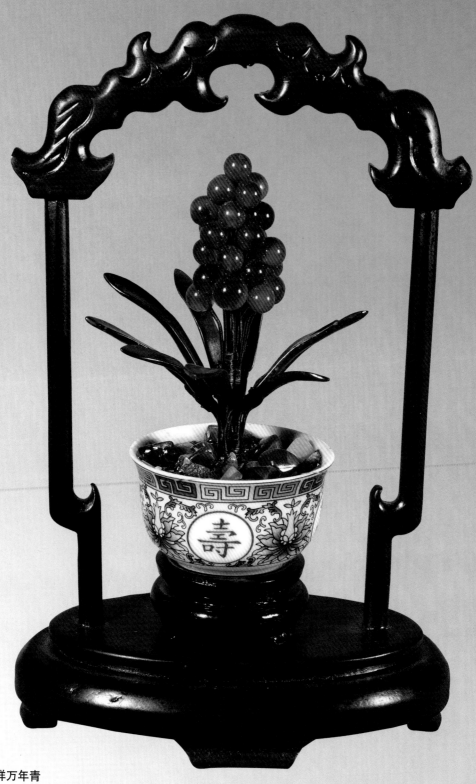

吉祥万年青
高33厘米 宽20厘米

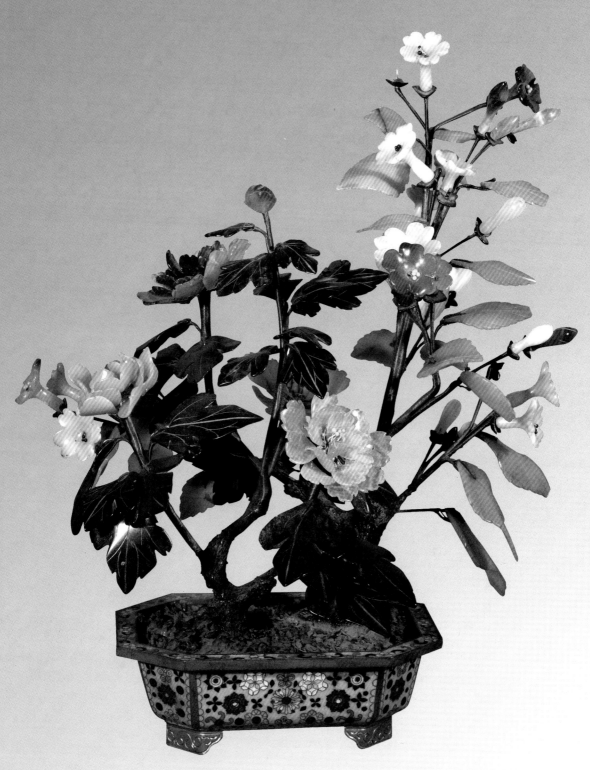

增辉（牡丹 牵牛花）
高33厘米 宽25厘米

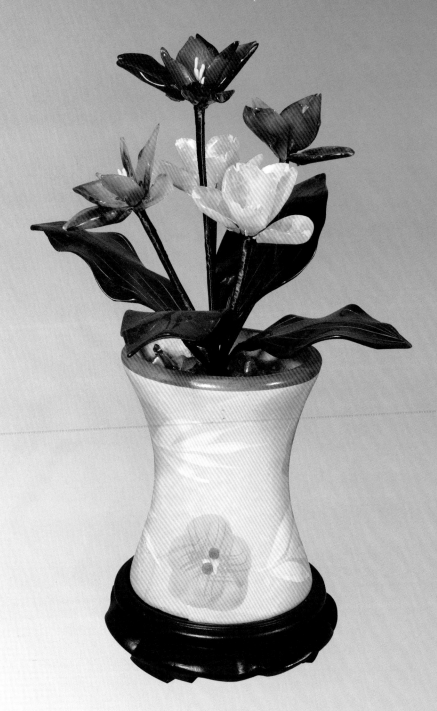

情暖玉含香（郁金香）
高30厘米　宽23厘米

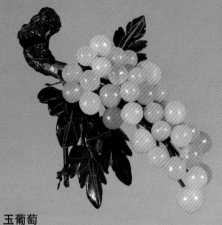

玉葡萄

高8厘米　宽8厘米

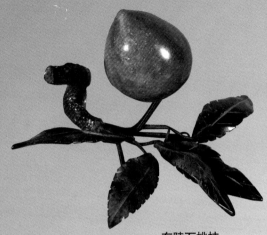

东陵石桃枝

高8厘米　宽12厘米

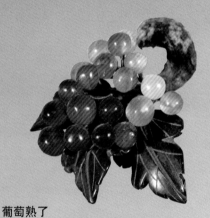

葡萄熟了

高5厘米　宽4厘米

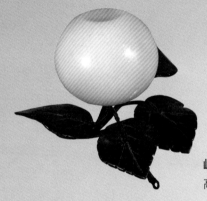

岫玉苹果枝

高8厘米　宽11厘米

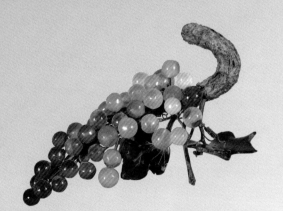

玛瑙葡萄

高7厘米　宽10厘米

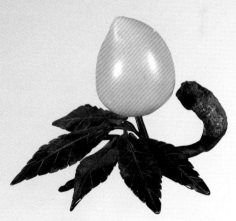

黄岫玉桃枝

高8厘米　宽11厘米

第五章　作品欣赏

月季单花
高8厘米　宽13厘米

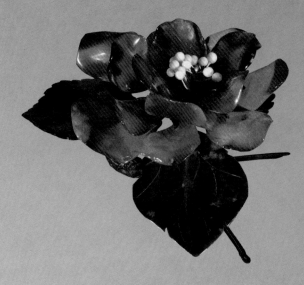

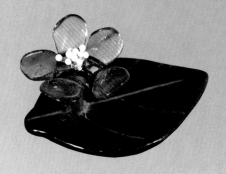

叶上花　筷子架
高2厘米　宽4厘米

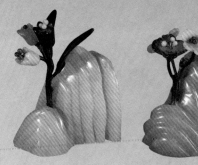

名片夹
高5厘米　宽3厘米

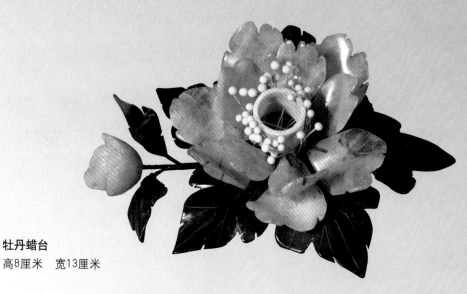

牡丹蜡台
高8厘米　宽13厘米

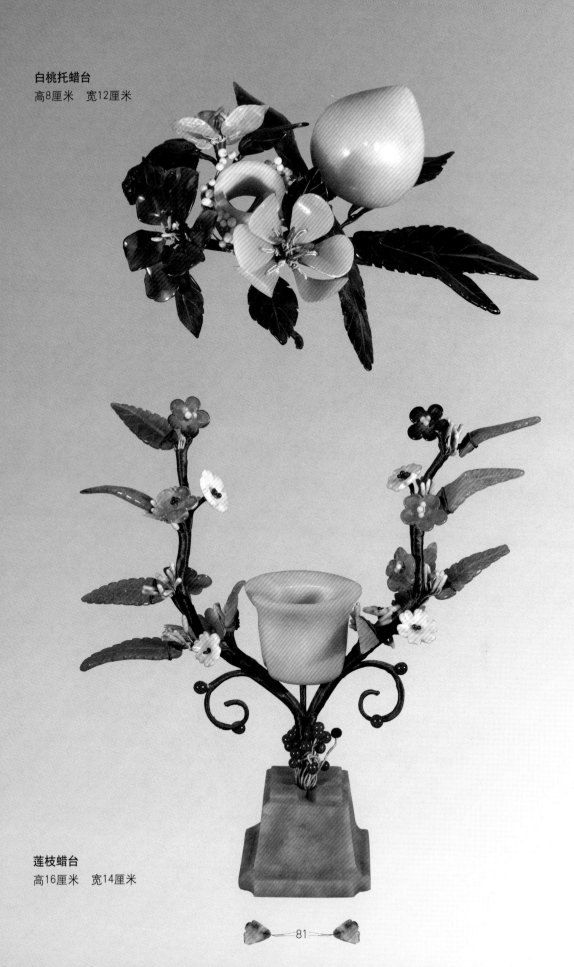

白桃托蜡台
高8厘米　宽12厘米

莲枝蜡台
高16厘米　宽14厘米

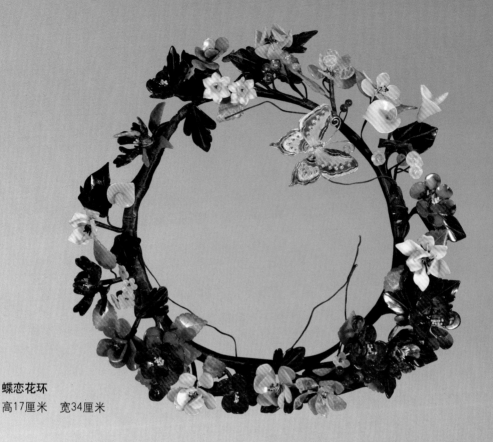

蝶恋花环
高17厘米　宽34厘米

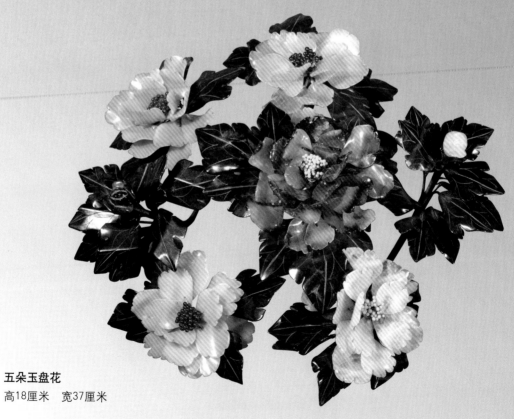

五朵玉盘花
高18厘米　宽37厘米

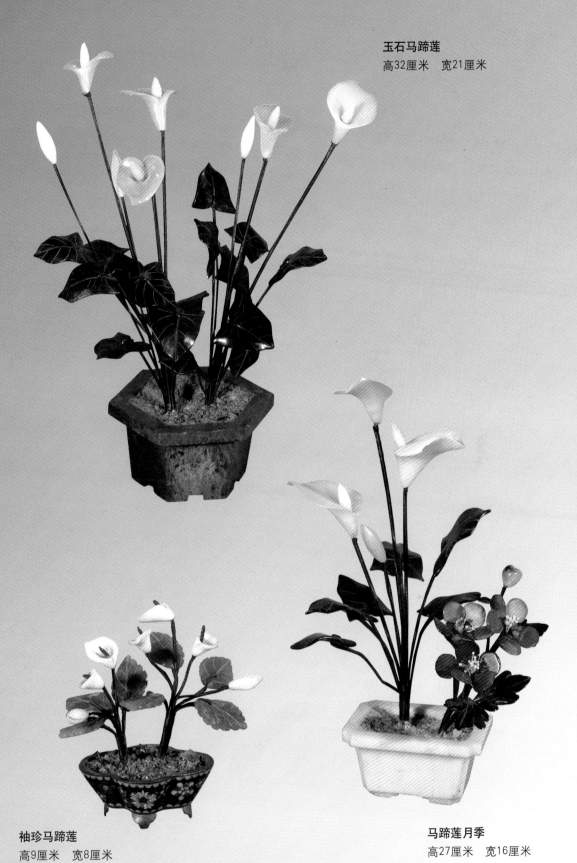

玉石马蹄莲
高32厘米　宽21厘米

袖珍马蹄莲
高9厘米　宽8厘米

马蹄莲月季
高27厘米　宽16厘米

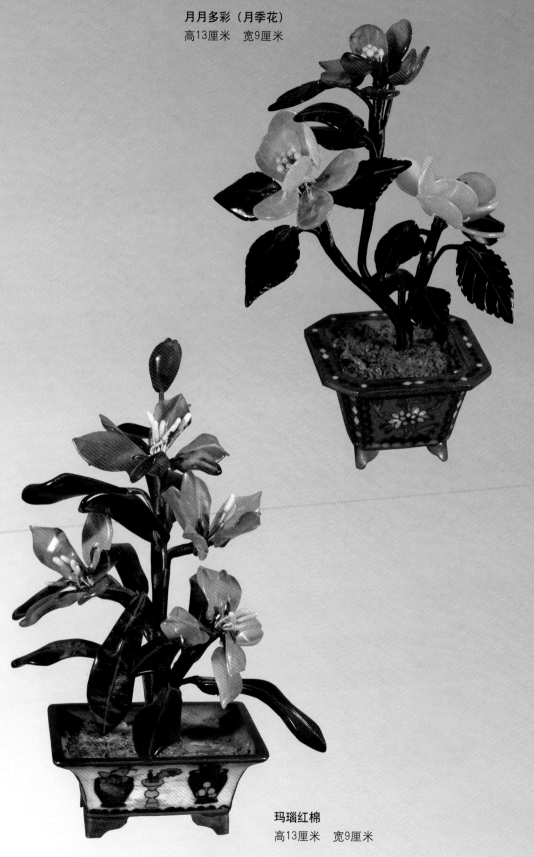

月月多彩（月季花）

高13厘米　宽9厘米

玛瑙红棉

高13厘米　宽9厘米

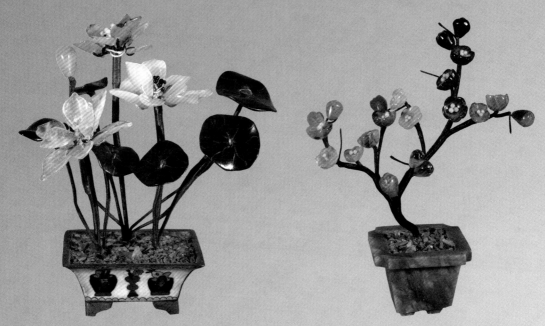

博古荷花
高12厘米　宽12厘米

串串红（梅花）
高13厘米　宽9厘米

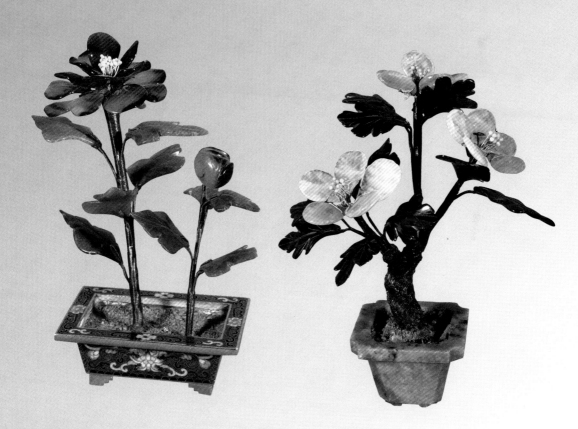

母与子（月季）
高19厘米　宽14厘米

三朵小牡丹
高17厘米　宽14厘米

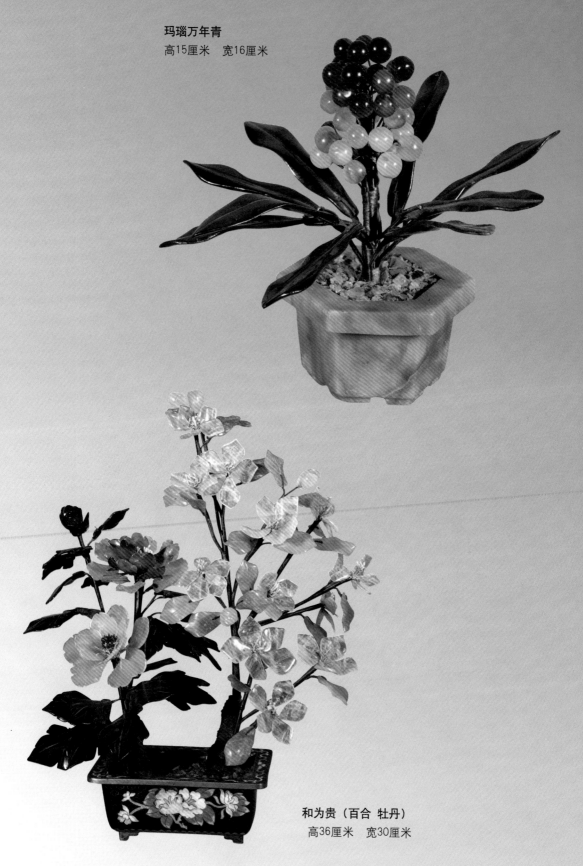

玛瑙万年青
高15厘米　宽16厘米

和为贵（百合　牡丹）
高36厘米　宽30厘米

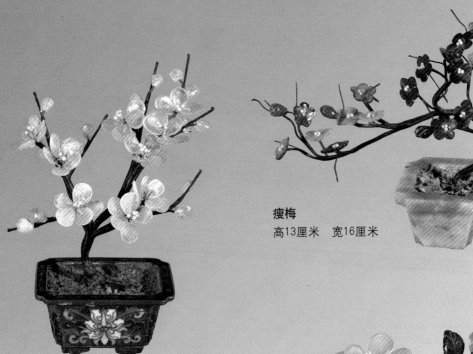

瘦梅
高13厘米　宽16厘米

一剪梅
高14厘米　宽11厘米

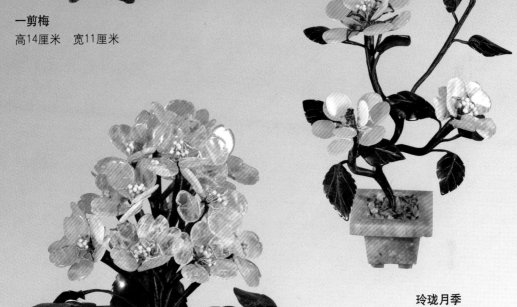

玲珑月季
高14厘米　宽11厘米

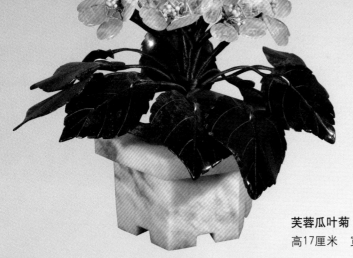

芙蓉瓜叶菊
高17厘米　宽13厘米

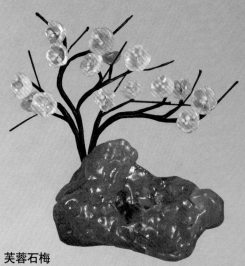

芙蓉石梅
高9.5厘米　宽9厘米

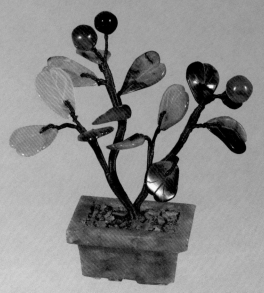

叶知秋（黄栌）
高9厘米　宽7厘米

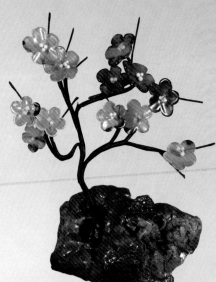

玛瑙玉梅
高12厘米　宽9厘米

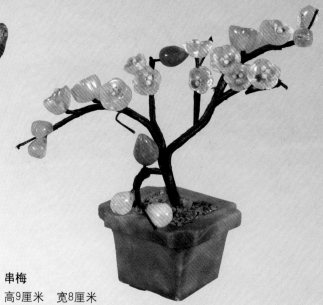

串梅
高9厘米　宽8厘米

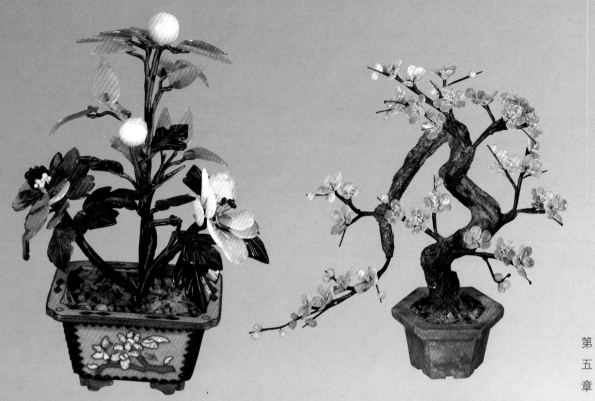

竹叶牡丹

高13厘米　宽10厘米

芳菲姿容淡（梅花）

高9厘米　宽8厘米

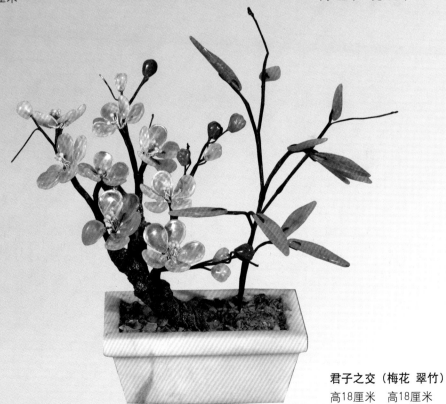

君子之交（梅花　翠竹）

高18厘米　高18厘米

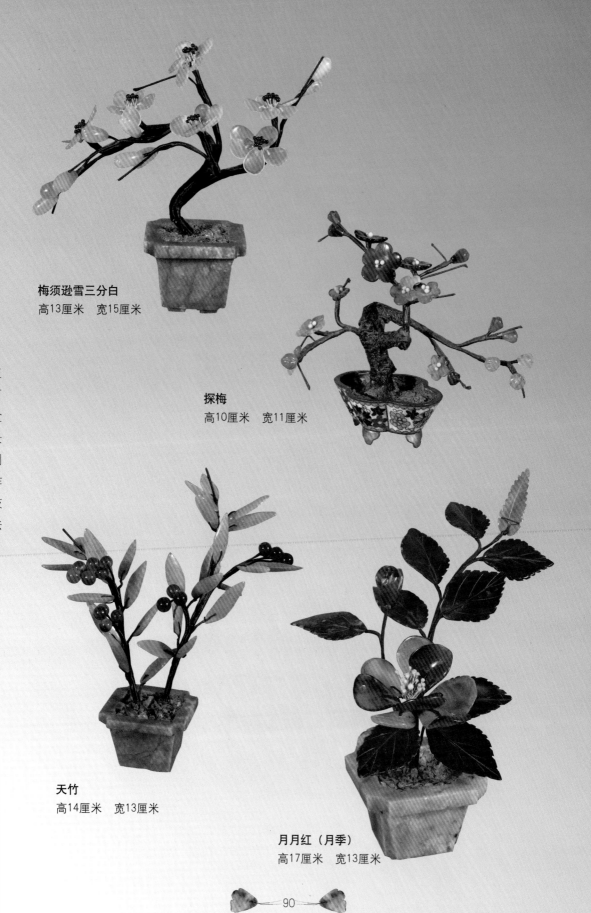

梅须逊雪三分白
高13厘米　宽15厘米

探梅
高10厘米　宽11厘米

天竹
高14厘米　宽13厘米

月月红（月季）
高17厘米　宽13厘米

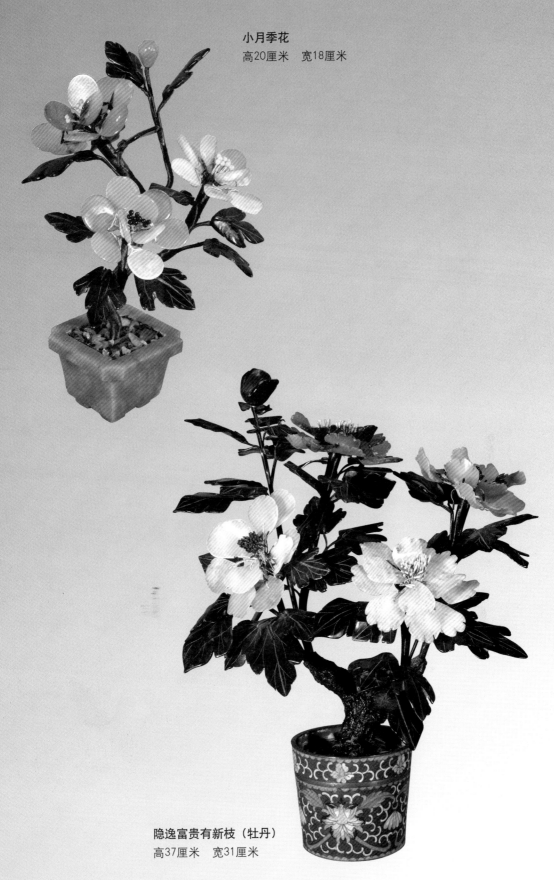

小月季花
高20厘米 宽18厘米

隐逸富贵有新枝（牡丹）
高37厘米 宽31厘米

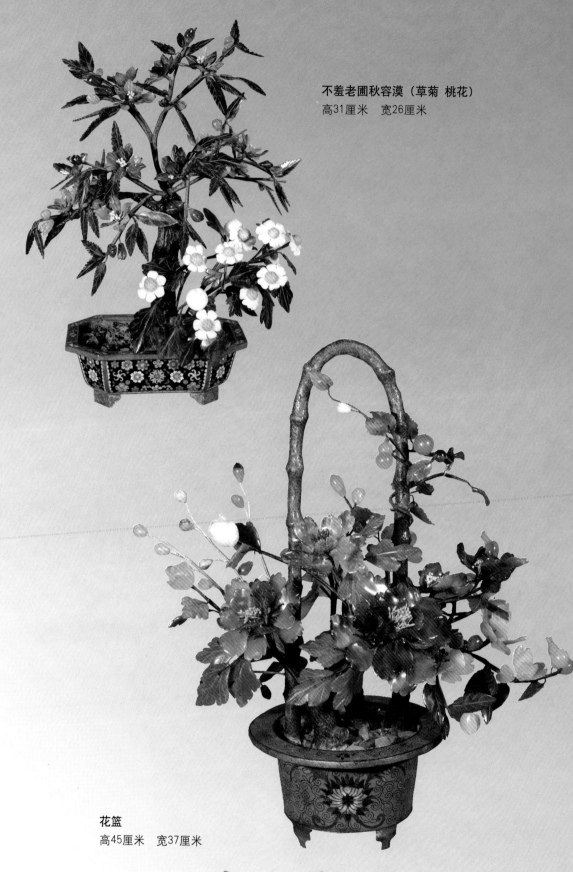

不羞老圃秋容漠（草菊 桃花）
高31厘米　宽26厘米

花篮
高45厘米　宽37厘米

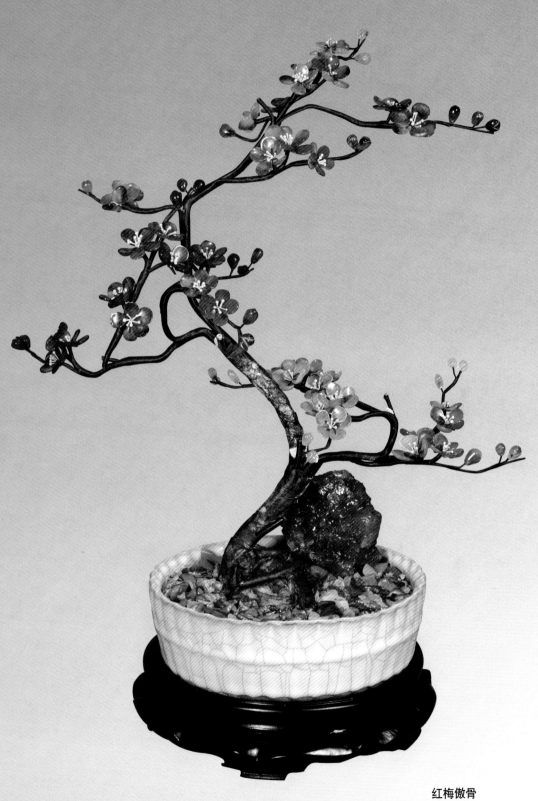

红梅傲骨

高45厘米　宽33厘米

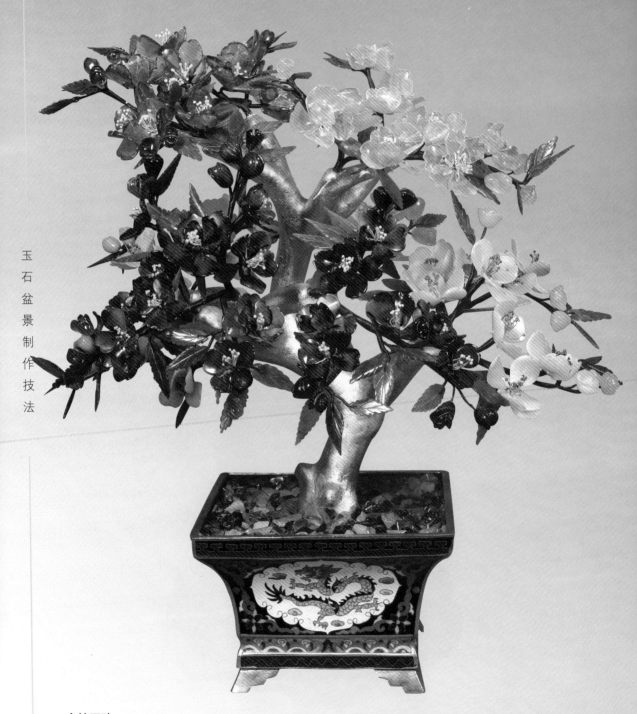

金枝玉叶
高60厘米　宽45厘米

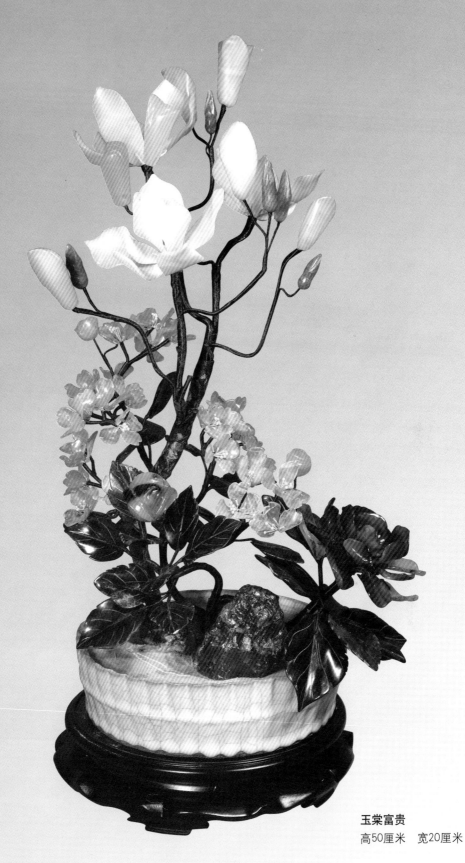

玉棠富贵
高50厘米 宽20厘米

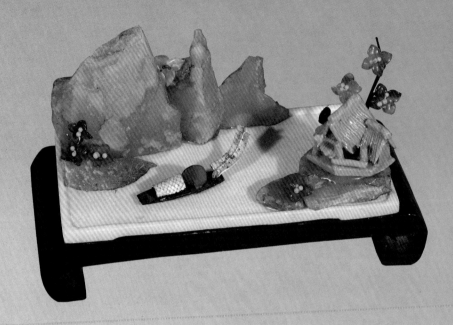

秋水人家
长10厘米　宽14厘米　高7厘米

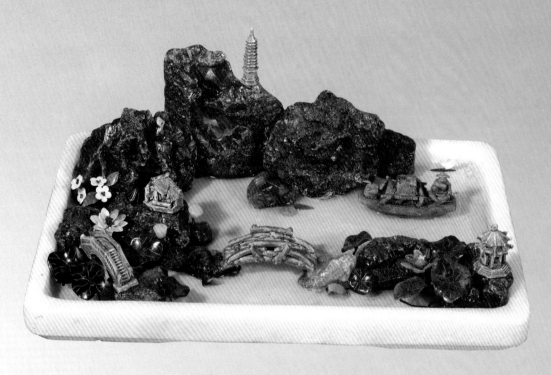

荷塘垂钓
长15厘米　宽39厘米　高25厘米

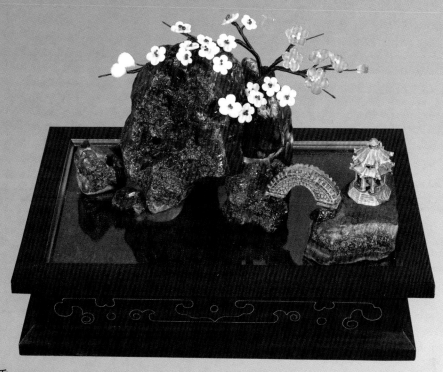

野径梅香
长17厘米　宽26厘米　高18厘米

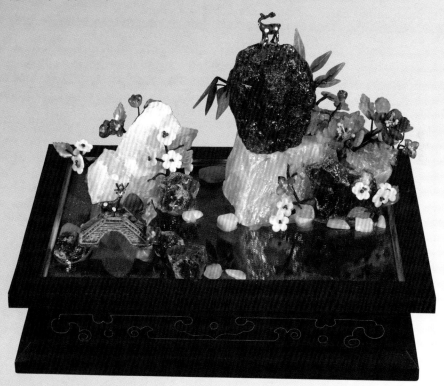

山花烂漫
长20厘米　宽26厘米　高18厘米

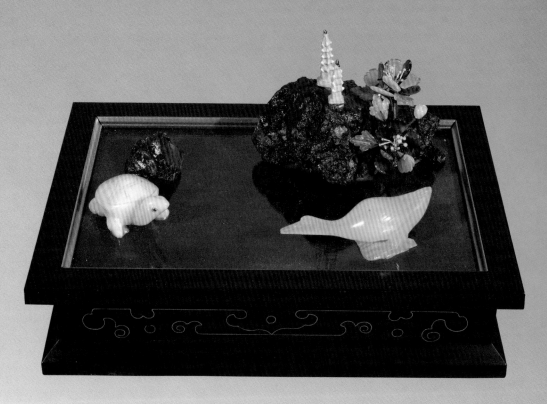

龟鹤延年
长14厘米 宽26厘米 高18厘米

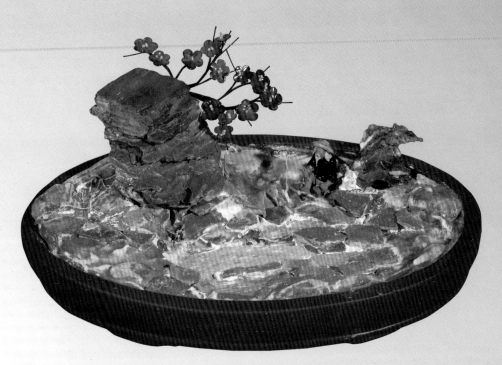

以石为本
长13厘米 宽31厘米 高22厘米

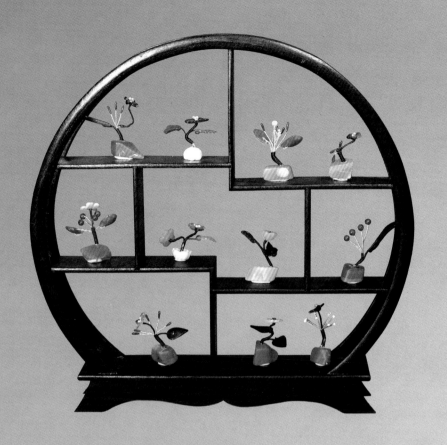

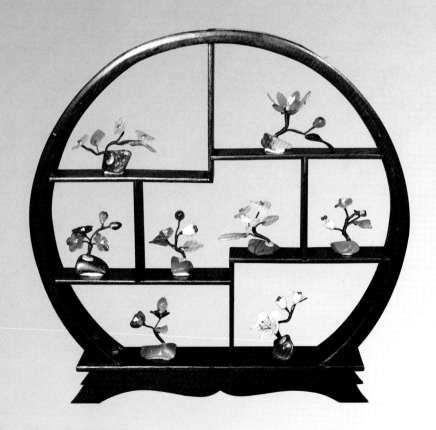

博古盆景

高36厘米　宽27厘米

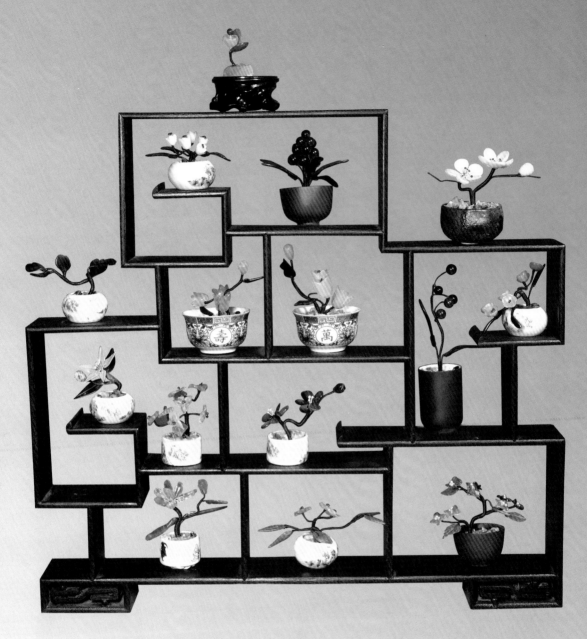

博古架盆景
高37厘米　宽50厘米

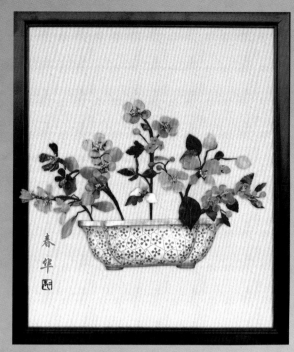

春华
高47厘米　宽39厘米

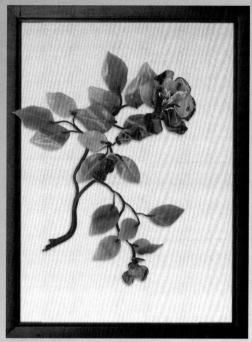

玛瑙山茶
高44厘米　宽33厘米

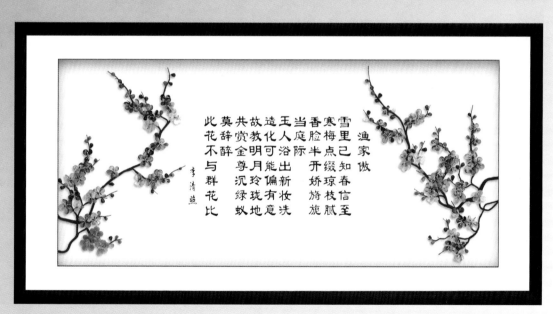

此花不与群花比
莫辞醉
共赏金尊沉绿蚁
故教明月玲珑地
造化可能偏有意
王人浴出新妆洗
当庭际
香脸半开娇旖旎
寒梅点缀琼枝腻
雪里已知春信至
渔家傲
李清照

渔家傲
高126厘米　宽65厘米

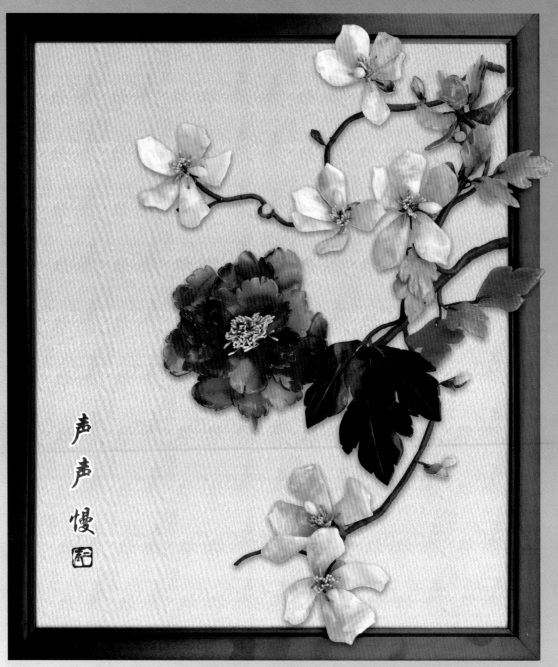

声声慢
高46厘米 宽39厘米

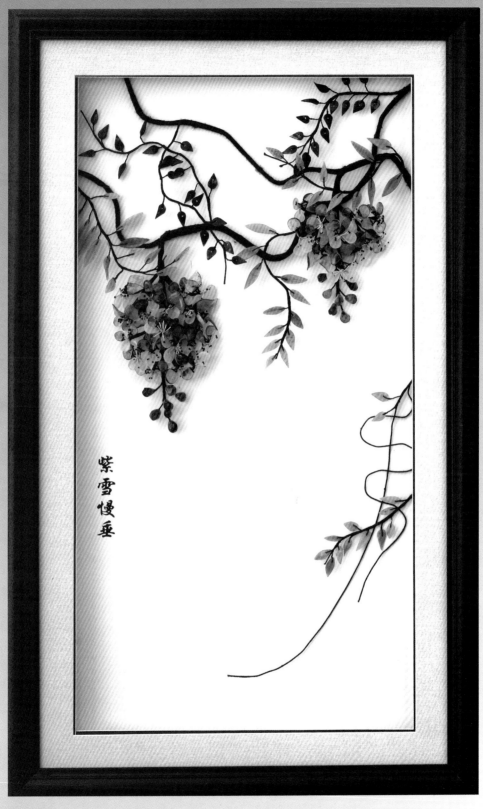

紫雪慢垂

紫雪慢垂
高52厘米 宽86厘米

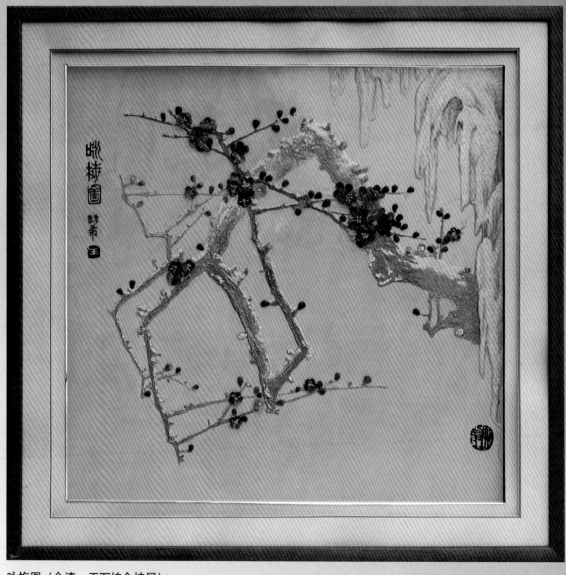

咏梅图（金漆、玉石结合挂屏）
高78厘米　宽78厘米

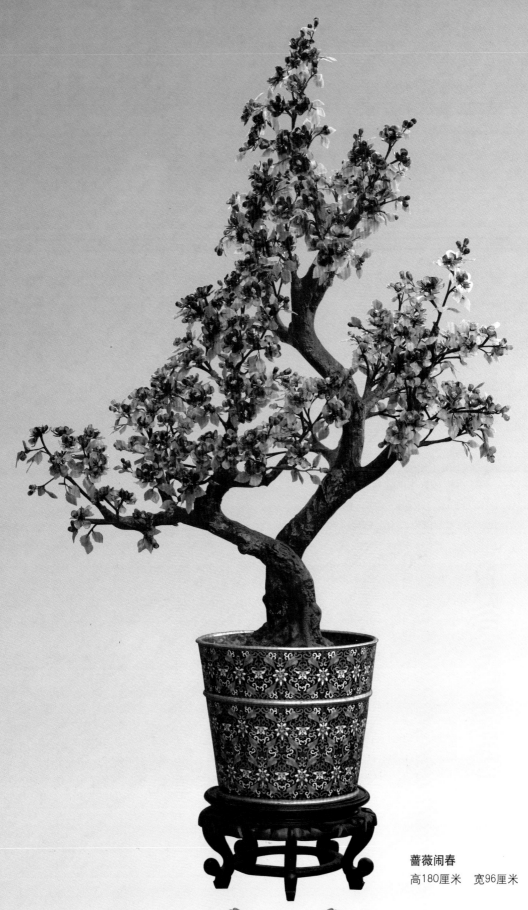

蔷薇闹春
高180厘米　宽96厘米

图书在版编目（CIP）数据

玉石盆景制作技法/北京玉器二厂玉文化研究室
著.－北京:北京工艺美术出版社，2008.5
ISBN 978-7-80526-675-6

Ⅰ.玉... Ⅱ.北... Ⅲ.玉器－盆景－技法（美
术）Ⅳ.J314.3

中国版本图书馆CIP数据核字（2007）第195737号

执　　笔：李　凡
责任编辑：宋朝晖
　　　　　陈朝华
装帧设计：印　华
图片摄影：朱欣杰
责任印制：宋朝晖

玉石盆景制作技法

YUSHI QENGJING ZHIZHUO JIFA

北京玉器二厂玉文化研究室　著

出版发行　北京工艺美术出版社
地　　址　北京市东城区和平里七区16号
邮　　编　100013
电　　话　（010）84255105（总编室）
　　　　　　（010）64283627（编辑部）
　　　　　　（010）64283671（发行部）
传　　真　（010）64280045/84255105
网　　址　www.gmcbs.cn
经　　销　全国新华书店
印　　刷　北京画中画印刷有限公司
开　　本　787毫米×1092毫米　1/16
印　　张　7
版　　次　2008年5月第1版
印　　次　2008年5月第1次印刷
印　　数　1～5000
书　　号　ISBN 978-7-80526-675-6/J·592
定　　价　35.00元